行家带你选
HANGJIA DAINIXUAN

钱 币

姚江波 ／ 著

中国林业出版社

图书在版编目(CIP)数据

钱币 / 姚江波著. —北京：中国林业出版社，2019.6
（行家带你选）
ISBN 978-7-5038-9971-3

I. ①钱… II. ①姚… III. ①古钱（考古）-鉴定-中国
IV. ① K875.6

中国版本图书馆 CIP 数据核字 (2019) 第 046720 号

策划编辑　徐小英
责任编辑　徐小英　梁翔云　曹　慧
美术编辑　赵　芳　曹　慧

出　　版	中国林业出版社(100009 北京西城区刘海胡同7号)
	http://www.forestry.gov.cn/lycb.html
	E-mail:forestbook@163.com　电话：(010)83143515
发　　行	中国林业出版社
设计制作	北京捷艺轩彩印制版技术有限公司
印　　刷	北京中科印刷有限公司
版　　次	2019年6月第1版
印　　次	2019年6月第1次
开　　本	185mm×245mm
字　　数	169千字（插图约380幅）
印　　张	10
定　　价	65.00元

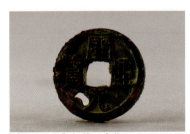

"开元通宝"铜钱·唐代

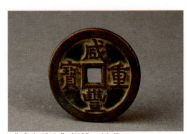

"咸丰重宝"铜钱·清代

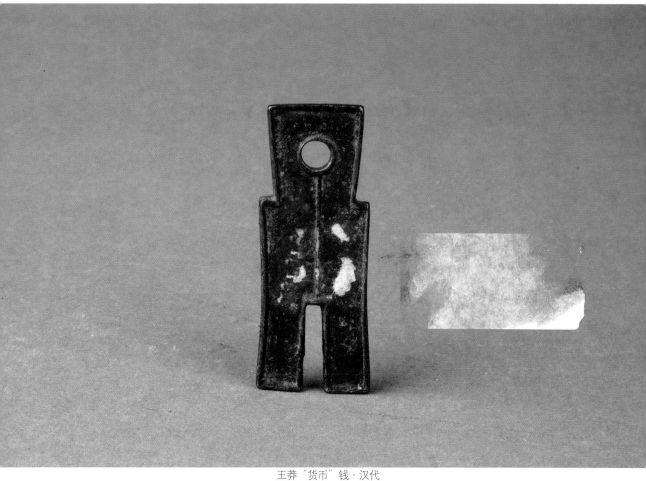

王莽"货币"钱·汉代

◎ 前 言

精美绝伦明刀币·战国

钱币是人类社会发展的必然产物，是物与物交换的一般等价物。在新石器时代就产生了贝币。新石器时代由于人们运输能力有限，贝壳取自遥远的大海，所以显得十分贵重。新石器时代的贝币数量很少，真正做为钱币来使用是在夏商时期。为了弥补贝壳数量的不足，还出现了铜贝、石贝、蚌贝、骨贝、陶贝等替代品。货币是人类经济社会当中不可缺少的，因此当贝币产生之后，中国古代钱币就以前所未有的速度迅猛发展，历经宋元、明清直至清代，产生了众多质地的货币。如贝币、铜钱、金币、银币、石币、银锭、纸币、铁钱等，犹如灿烂星河，群星璀璨，但也有相当多的古钱币没有大规模地流行，或者流行时间比较短，只是在历史上"昙花一现"，很快就消失了。贝币的流行时间从新石器时代直至战国末期；银锭、金银币很早就有，但主要流行的时间为明清时期，但在流行程度上都不是很好；纸币开始于宋代的交子，元明以来，发展迅猛，直至今天成为我们使用的主流。在古代，纸币主要用于大宗的货物交易，类似于我们现在的支票，并不是真正流行的钱币。相对来讲，铜质货币流行最广，几乎贯穿了中国古代史的全过程，成为老百姓在市井之上主要使用的钱币。因此，在中国古代，铜钱的数量为最多。铜钱的造型很多，最初有刀币、空首布币、铜贝等，特别是秦始皇将秦国的圆形方孔钱作为法定货币后，造型逐渐固定下来。汉唐以来，直至明清，圆形的铜钱成为中国古代钱币在造型上的主流。但铜钱的辉煌显然不能

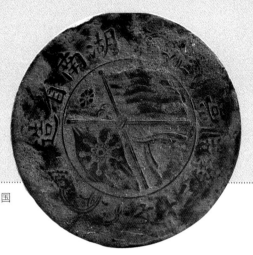

"湖南省造"铜钱·民国

持续到永久,随着中国古代最后一个封建王朝的覆灭而消亡,民国时期袁世凯的银币逐渐取代了铜钱的地位,成为人们日常生活当中主要使用的钱币。

中国古代钱币虽然离我们远去,但人们对它的记忆是深刻的,这一点反应在收藏市场之上。在收藏市场上,历代钱币受到了人们的热捧,各种古钱币在市场上都有交易。由于中国古代钱币是中国古代人们日常生活当中真正在使用着的货币,担负着一般等价物的功能,所以生产量规模巨大,是铜器当中数量最多的品类之一。所以,从客观上看,收藏到古钱币的可能性比较大。但古钱币造型简单,所使用铜质较少,作伪技术含量较低等特点,也注定了各种各样伪的古钱币频出,成为市场上的鸡肋。高仿品与低仿品同在,鱼龙混杂,真伪难辨,中国古钱币的鉴定成为一大难题。本书从文物鉴定角度出发,力求将错综复杂的问题简单化,以造型、厚薄、风格、钱制、打磨、工艺、铜质等鉴定要素为切入点,具体而细微地指导收藏爱好者从一枚铜钱的细部去鉴别古钱币之真假、评估古钱币之价值,力求做到使藏友读后由外行变成内行,真正领悟收藏,从收藏中受益。以上是本书所要坚持的,但一种信念再强烈,也不免会有缺陷,希望不妥之处,大家给予无私的批评和帮助。

姚江波

2019 年 5 月

◎ 目　录

"嘉庆通宝"铜钱·清代

较薄胎壁圜钱·战国

"五铢"铜钱·隋代

前言 /4

第一章　古代贝币 /1
　　第一节　概　述 /1
　　第二节　特征鉴定 /2
　　　　一、从形状上鉴定 /2
　　　　二、从质地上鉴定 /3
　　　　三、从功能上鉴定 /4

第二章　古代布币鉴定 /5
　　第一节　春秋布币 /5
　　　　一、从时代背景上鉴定 /5
　　　　二、从地域上鉴定 /7
　　　　三、从出土数量上鉴定 /9
　　　　四、从精致程度上鉴定 /10
　　　　五、从品相上鉴定 /11
　　　　六、从造型上鉴定 /12
　　　　七、从浇铸上鉴定 /13
　　　　八、从范线上鉴定 /14
　　　　九、从垫片上鉴定 /15
　　　　十、从器形之间鉴定 /16
　　　　十一、从量尺上鉴定 /17
　　　　十二、从铭文上鉴定 /17
　　　　十三、从铸瘤上鉴定 /19

　　　　十四、从铜锈上鉴定 /20
　　　　十五、从残缺上鉴定 /23
　　　　十六、从薄胎上鉴定 /23
　　　　十七、从规整程度上鉴定 /24
　　　　十八、从变形上鉴定 /26
　　　　十九、从声音上鉴定 /27
　　　　二十、从气味上鉴定 /28
　　第二节　战国布币鉴定 /29
　　　　一、从时代背景上鉴定 /29
　　　　二、从地域上鉴定 /30
　　　　三、从出土数量上鉴定 /31
　　　　四、从精致程度上鉴定 /32
　　　　五、从品相上鉴定 /32
　　　　六、从造型上鉴定 /33
　　　　七、从浇铸上鉴定 /34
　　　　八、从范线上鉴定 /34
　　　　九、从垫片上鉴定 /34
　　　　十、从器形之间鉴定 /35
　　　　十一、从度量尺寸上鉴定 /35
　　　　十二、从铭文上鉴定 /36
　　　　十三、从铸瘤上鉴定 /37
　　　　十四、从铜锈上鉴定 /38
　　　　十五、从残缺上鉴定 /39
　　　　十六、从薄胎上鉴定 /39

　　　　十七、从规整上鉴定 /40
　　　　十八、从变形上鉴定 /40
　　　　十九、从声音上鉴定 /40
　　　　二十、从气味上鉴定 /42

第三章　古代刀币鉴定 /43
　　第一节　概　述 /43
　　　　一、从时代背景上鉴定 /43
　　　　二、从地域上鉴定 /44
　　　　三、从出土数量上鉴定 /44
　　　　四、从精致程度上鉴定 /44
　　　　五、从品相上鉴定 /45
　　　　六、从燕国刀币上鉴定 /45
　　　　七、从齐国刀币上鉴定 /46
　　　　八、从赵国刀币上鉴定 /46
　　第二节　质地鉴定 /47
　　　　一、从造型上鉴定 /47
　　　　二、从浇铸上鉴定 /47
　　　　三、从范线上鉴定 /47
　　　　四、从垫片上鉴定 /47
　　　　五、从器形之间鉴定 /48
　　　　六、从量尺寸上鉴定 /48
　　　　七、从铭文上鉴定 /48
　　　　八、从铸瘤上鉴定 /49

"道光通宝" 铜钱·清代

较大元宝形银锭·民国

"永昌通宝" 铜钱·明代

 九、从铜锈上鉴定 /49
 十、从残缺上鉴定 /49
 十一、从略厚胎上鉴定 /50
 十二、规　整 /50
 十三、从变形上鉴定 /51
 十四、从铜质上鉴定 /51
 十五、从纹饰上鉴定 /51
 十六、从气味上鉴定 /51
第四章　古代圜钱鉴定 /52
 第一节　概　述 /52
 一、从时代背景上鉴定 /52
 二、从地域上鉴定 /54
 三、从出土数量上鉴定 /54
 四、从精致程度上鉴定 /55
 五、从品相上鉴定 /56
 六、从秦国圜钱上鉴定 /56
 第二节　质地鉴定 /57
 一、从造型上鉴定 /57
 二、从浇铸上鉴定 /58
 三、从范线上鉴定 /58
 四、从垫片上鉴定 /59
 五、从器形之间鉴定 /59
 六、从量尺寸上鉴定 /59

 七、从铭文上鉴定 /60
 八、从流铜上鉴定 /61
 九、铜锈上鉴定 /61
 十、从残缺上鉴定 /62
 十一、从薄胎上鉴定 /62
 十二、规　整 /63
 十三、从变形上鉴定 /63
 十四、从铜质上鉴定 /64
 十五、从纹饰上鉴定 /64
 十六、从气味上鉴定 /64
 十七、从圜钱、圆钱的区别上鉴定 /65

第五章　秦至清货币鉴定 /67
 第一节　秦汉六朝铜钱鉴定 /67
 一、从时代背景上鉴定 /67
 二、从地域上鉴定 /72
 三、从出土数量上鉴定 /74
 四、从精致程度上鉴定 /76
 五、从品相上鉴定 /77
 六、从造型上鉴定 /78
 七、从浇铸上鉴定 /80
 八、从器形之间鉴定 /80
 九、从量尺寸上鉴定 /81

 十、从铭文上鉴定 /85
 十一、从流铜上鉴定 /87
 十二、从铜锈上鉴定 /88
 十三、从残缺上鉴定 /90
 十四、规　整 /90
 十五、从铜质上鉴定 /91
 十六、从气味上鉴定 /92
 第二节　隋唐五代铜钱鉴定 /92
 一、从时代背景上鉴定 /92
 二、隋代钱币鉴定要点 /94
 三、唐代钱币鉴定要点 /96
 四、五代铜钱鉴定要点 /105
 第三节　宋元铜钱鉴定 /106
 一、从地域上鉴定 /109
 二、从出土数量上鉴定 /109
 三、从精致程度上鉴定 /110
 四、从品相上鉴定 /110
 五、从造型上鉴定 /110
 六、从器形之间鉴定 /111
 七、从量尺寸上鉴定 /111
 八、从铭文上鉴定　/112
 九、从铜锈上鉴定　/112
 十、从残缺上鉴定 /112
 第四节　明清铜钱鉴定 /113

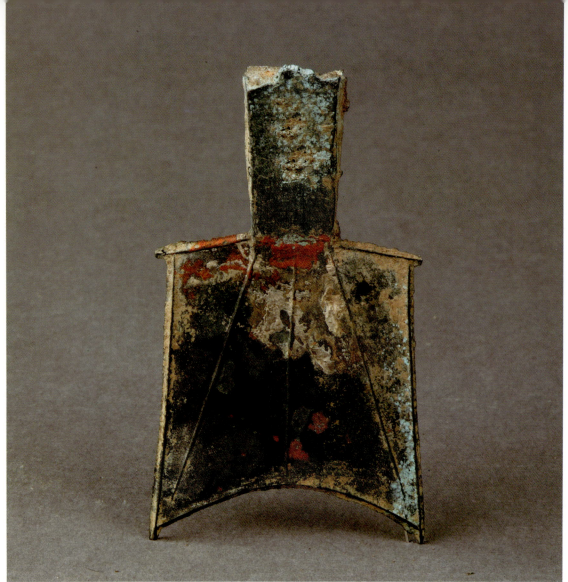

布币·春秋

第六章 多种质地古钱币 /115

第一节 概 述 /115
第二节 货币质地 /116
第三节 银锭鉴定 /118

第七章 识市场 /123

第一节 逛市场 /123
一、国有文物商店 /123
二、大中型古玩市场 /126
三、自发形成的古玩市场 /128
四、网上淘宝 /131
五、拍卖行 /133
六、典当行 /135

第二节 评价格 /137
一、市场参考价 /137
二、砍价技巧 /138

第三节 懂保养 /141
一、清 洗 /141
二、修 复 /142
三、锈 蚀 /142
四、"粉状锈" /142
五、日常维护 /143
六、相对温度 /144
七、相对湿度 /144
八、除锈方法 /144

第四节 市场趋势 /146
一、价值判断 /146
二、保值与升值 /147

参考文献 /149

第一章　古代贝币

第一节　概　述

贝壳是中国最早的货币之一。在新石器时代，由于物品交换的频繁，客观上需要一般等价物。贝生长在遥远的海边，新石器时代由于人们运输能力有限，再加之不能到达海边的部落众多，所以贝壳非常稀少，自然而然地就具有了一般等价物的功能，这就是人们常说的贝币。我们来看一则实例："海贝92枚"（青海省文物管理处等，1998）。

这组贝币数量比较多，显然证明海贝在新石器时代已具有成熟的货币功能。但像这样的例子并不容易找到，因为实际上在新石器时代贝币的数量很少。我们再来看一则实例："贝器1件"（福建博物院等，2003）。但就连这样的例子其实也很难找。实际上贝壳真正作为钱币来大量使用时代是在夏商时期。从考古发掘来看，商代中国古代贝器的数量已十分丰富。我们来看一则实例："小贝13枚。体极小，背穿一孔，孔较小。标本M15:4，长1.8厘米"（安阳市文物工作

贝币·新石器时代

队，1997），例子很多就不再赘述。西周时期贝币达到鼎盛，我们来看一组实例："海贝 121 枚。标本 F13M4：2，白色，背部有一孔"（北京市文物研究所等，1990）。可见，该时期贝币达到了相当的数量，在总量上进一步加大，真正成为了百姓购物时使用的货币。然而随着时间的推移，在进入春秋战国时期、特别是战国时期以后，由于贝币替代品的大量出现，如布币、刀币、圆孔圆钱等诸多货币大量流行，实际上已经取代了贝币作为人们生活当中交易的货币，再来看一则实例："贝饰124 枚(36 号)。有串贝饰和贝饰两种"（山东省文物考古研究所，1999）。124 枚的随葬海贝数量也比较多，但从串贝饰上看，显然主要是作为装饰品和钱币象征性的功能随葬，已不是真正意义上的货币。贝币的流行时间从新石器时代直至战国末期。

第二节　特征鉴定

一、从形状上鉴定

中国古代贝币基本造型显然都是贝壳形，但具体情况比较复杂。首先，从大小上显然可以分为大贝、中贝、小贝，这种区分很明确，可能主要是为了从大小上区分货币的面值。而与贝壳形状略有不同，不同的贝壳也有见，主要以新石器时代为显著特征。我们来看一则实例："贝壳绝大多数为蚬"（烟台市文物管理委员会等，1997）。像这种情况还有很多，如蛤仔等都有见。这种造型显然与真正的海贝相去甚远。但由于造型比较明显，又没有特意地去掩饰，所以还是比较容易辨认。之所以出现这种情况的原因，主要还是由于新石器时代海贝资源过于紧缺所造成的。另外，从背部有孔的情况来看，很多贝币的背穿一孔。来

贝币·新石器时代

贝币·新石器时代

看一则实例:"背有穿孔"(中国社会科学院考古研究所等,1998)。像这样的例子很多,目的很明确,就是为了携带方便。

二、从质地上鉴定

新石器时代及夏商早期,由于贝币资源紧张,再加之是要作为人们日常生活当中主要的交易货币,所以在总量上显得十分紧俏。为了弥补这种不足,可以看到铜贝、石贝、蚌贝、骨贝、陶贝等都出现了。我们来看一则实例:"贝器仅1件T1②:3,用牡蛎壳加工而成"(福建博物院等,2003)。这种现象其实很常见。特别是西周时期贝币达到鼎盛。真正将贝壳作为货币来使用,贝壳的数量愈加不够,于是出现了大量骨贝、陶贝等。因此贝币的质地非常复杂,并不只限于贝壳一种。

贝币·新石器时代

三、从功能上鉴定

贝币的功能性特征主流自然是货币。绝大多数的贝壳都是流通的,这一点很明确。如新石器时代发现的一些贝壳,"多数磨损较重"(青海省文物管理处等,1998)。这显然是作为货币自然磨损的痕迹。另外,还发现有的贝壳是串联在一起的,估计在当时应该具有项饰的功能。因此,装饰也是其重要的功能;再者就是大量随葬在墓葬当中炫富的功能。而且还发现在战国时期,贝币已经退出历史之后,还在墓葬当中发现有贝壳的随葬,随葬的方式和新石器时代基本是一致的。我们来看一则实例:"贝壳器 1 件。M3:1,一侧钻有一 0.2 厘米的圆孔"(乌兰察布博物馆等,1990)。像这种情况在各个时代基本上都有见。再来看一个例子:"海贝 1 件,装饰品。一端磨成乳钉形,便于系绳。长 2.2、残宽 0.8 厘米"(新疆文物考古研究所等,2002)。此时出现的贝壳显然功能不是货币,而是作为一种明器,同时兼具有实用器的功能。由此可见,贝币在中国的影响是深远的。

第二章 古代布币鉴定

第一节 春秋布币

一、从时代背景上鉴定

布币在西周时期已经出现，这一点没有疑问。春秋时期布币广为使用。由銎、肩、足等部位组成，中空为銎，称空首布，足部根据形状有尖足布、弧足布等。总之，形状多样，主要是依形而定名。我们来看一则实例：洛阳文物工作队在洛阳东周王城内春秋车马坑内发现了1枚平肩空首布"平肩，弧足，背中间有一道竖纹，两侧各有一道斜纹。通长6.5厘米、身长3.8厘米、肩宽3.3厘米、足宽4厘米"。同时还发现斜肩空首布1枚，"斜肩，足残，面、背中间有一道竖纹，两侧各有一道斜纹。残长6厘米、肩宽3.9厘米"（洛阳市文物工作队，2003）。

广为使用的布币·春秋

由此可见，布币在春秋时期已经广为使用，成为了人们日常生活当中真正在使用的货币。布币的形状实际是铲子的形状，之所以称为布币主要是因为"铲状工具曾是民间交易的媒介，故最早出现的铸币铸成铲状。布本为麻布之意，麻布也是交易媒介之一。当铜币出现后，人们因受长期习惯的影响，仍称铜钱为布"（吴荣曾，1986）。布币的种类很多，可以分为空首布、平首布、尖足布及体形较长的殊布等。

空首布币·春秋

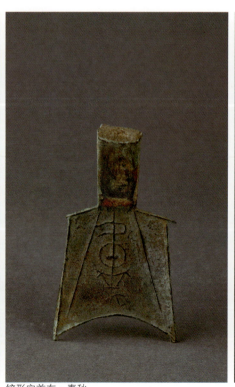

铲形空首布·春秋

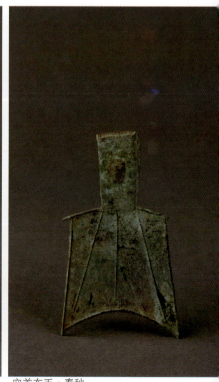

空首布币·春秋

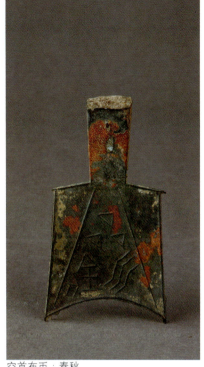
空首布币·春秋

造型隽永布币·春秋

二、从地域上鉴定

　　布币在春秋时期流传的地域范围十分广阔，基本上主流的诸侯国都使用布币，流行程度非常广，在当时应该属于硬通的货币。洛阳王城、韩国、赵国、魏国、晋国、齐国、郑国、宋国，等等都有见。如卢氏、陕县、新安县、伊川县、孟津县、宜阳县、洛宁县、渑池县、灵宝市、义马市等地都有大规模的空首布出土（姚江波，2006）。而我们知道，这些国家都是春秋时期相当强大和经济实力比较好的国家。王城自然不必说了，特别是宋国在当时经济非常发达。由此可见，春秋时期布币基本上担当着通用货币的功能。

8　第二章　古代布币鉴定

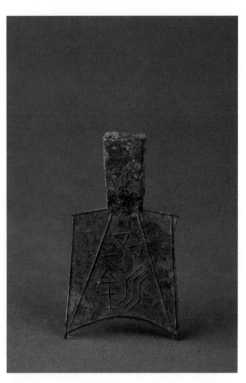

空首布币·春秋

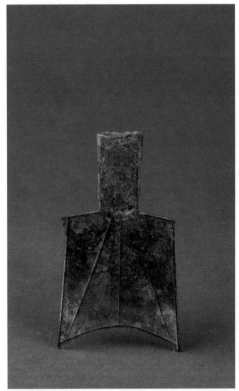

造型隽永布币·春秋

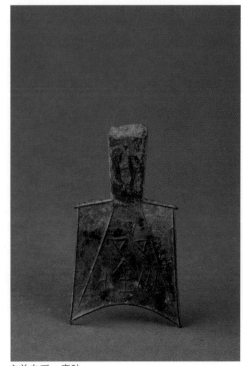

空首布币·春秋

三、从出土数量上鉴定

布币是人们日常生活当中的货币,数量十分丰富,墓葬、窖藏城址内都会出土。从件数特征上看,墓葬出土以1~2件为主,偶有见数量多者。窖藏出土数量最为丰富,有的窖藏一出土就是几百件。这些窖藏犹如现在银行的仓库。如河南三门峡博物馆内收藏的布币绝大部分都是同一个窖藏内出土的,零星出土的情况很少见。这一点我们在鉴定时应注意分辨。窖藏通常情况下很难发现,不过一旦发现出土数量众多。布币的完整器主要来源于墓葬和窖藏,遗址很少见有出土。

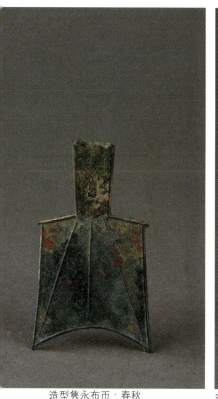

造型隽永布币·春秋

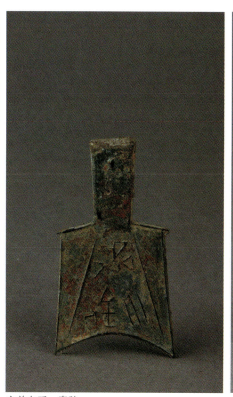

空首布币·春秋

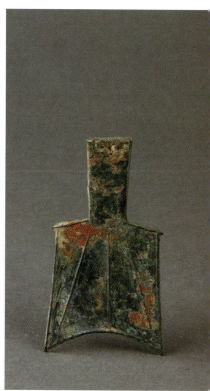

布币·春秋

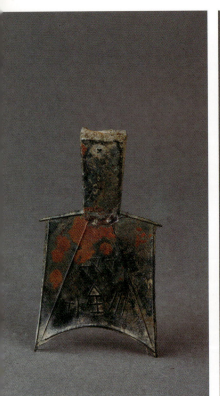
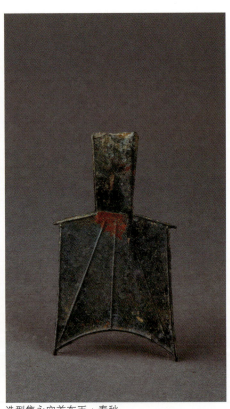

造型隽永布币·春秋　　造型隽永空首布币·春秋　　空首布·春秋

四、从精致程度上鉴定

春秋布币在精致程度上普遍比较好,这一点显而易见。布币在当时社会作为主流货币之一,加之过于复杂的造型,以及使用铜量较大等特点,一般情况下布币在精致程度上都比较好,很少见铜的配比较少,粗糙不堪的情况。

五、从品相上鉴定

春秋布币由于距离今天较为久远，布币在品相上表现出的是参差不齐。遗存到今天的布币既有完好无损、精美绝伦之器，更有残缺不全的，但一般情况下损失严重者不是很常见。因为布币的质地是青铜，具有坚硬、耐压、抗摔打等特点，又是铲形的，所以一般情况下都保存得比较好。只有个别的器皿有残缺，但多数是由于锈蚀的原因。

从出土地点上看，城址内出土的布币虽然不乏精致者，但大多残缺得严重。以墓葬、特别是窖藏出土的布币为主，在品相上基本上都是比较好。看来遗留到今天的布币虽然少见，但品相优的完整器却是不少，并非像我们想象的那样残破。因此，当我们看到过于残破的布币时，也要留心是伪器。

精美绝伦的布币·春秋

空首布币·春秋

布币·春秋

精美绝伦布币·春秋

首略有残缺布币·春秋

空首布币·春秋

空首布·春秋

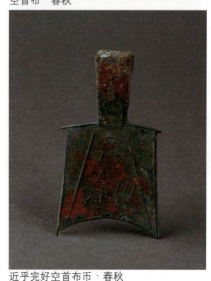
近乎完好空首布币·春秋

六、从造型上鉴定

布币最先呈现在人们面前的就是它的造型，布币造型讲究的是一种简洁之美。从发掘中，我们可以看到并没有过于繁复和矫揉造作的造型，这与其货币的功能有关。布币在造型上主攻的方向是规整程度、均匀、弧度的流畅性等，无论耸肩、有柄、带方銎、尖足的空首布等都是这样。

从具体的造型上看，布币多为长柄，偶见短柄的情况；多为耸肩，平肩和斜肩比较少见；足部多为弧足，尖足、方足的造型都有见。

七、从浇铸上鉴定

春秋时期的大多数布币在制作上比较简单，同戈、刀、鱼钩等一样，用单范既可铸成。西周布币中有陶范法铸造，同时也有失蜡法铸造；而春秋时期基本上采用了失蜡法铸造。不过有一点是相同的，就是无论哪一种范都可以重复使用，而不必像青铜鼎、簋、鬲那样一器一范。因此从这一点上看完全相同的布币造型应该很多。特别是在同一个窖藏内出土的布币多具有这一特征。

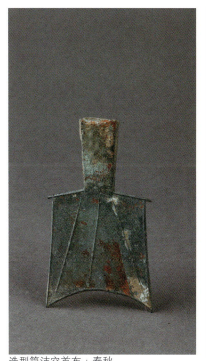

造型简洁空首布·春秋

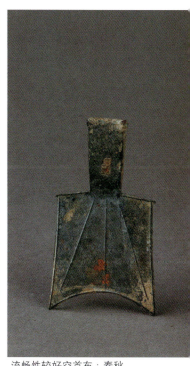

流畅性较好空首布·春秋

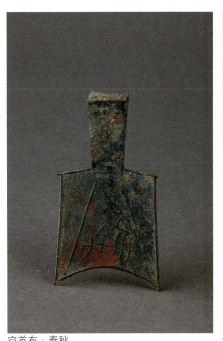

空首布·春秋

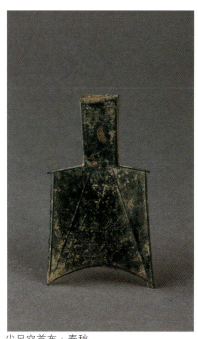

尖足空首布·春秋

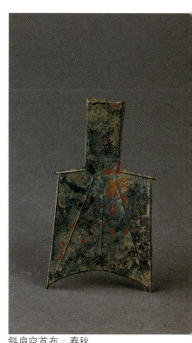

斜肩空首布·春秋

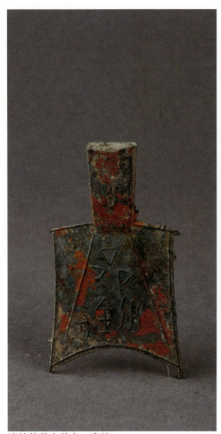

浇铸简单空首布·春秋

陶空首布币铲范·春秋早期

陶布币范·春秋早期

八、从范线上鉴定

范线是指在陶范拼合处，在浇铸时出现的痕迹。布币属于小型、规整的青铜制品，所以大多数春秋布币属于一范多器的产品。它不存在拼接以及合范的工艺流程，所以看不到范线。鉴定时应引起注意。

九、从垫片上鉴定

垫片是铸造青铜器过程中不可缺少的环节,它在铸造过程中帮助青铜溶液顺利地完成浇铸,但同时也会在青铜器上留下许多凸起的垫片。因为垫片上的铜质和青铜器的铜质不同,所以垫片的颜色和青铜器的颜色有区别。一般情况下是磨平后才能成器。但无论如何打磨,垫片的色彩与器皿的色彩是不同的,这是青铜器鉴定中的一个重要特点。但是,春秋布币由于一范可以铸成多器,不需要合范,也不需要放垫片,这样青铜溶液可以顺利地完成浇铸,所以在春秋时期的布币上很难观察到垫片。

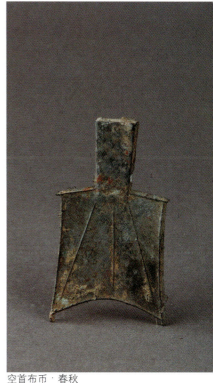

空首布币·春秋

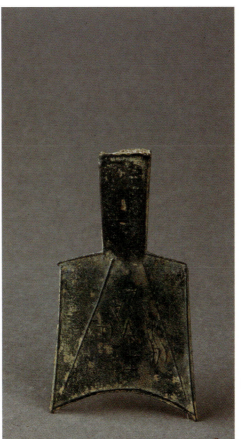

空首布币·春秋

十、从器形之间鉴定

春秋布币是由陶范制作，虽然不是一器一范，如果是同一个范模浇铸出来的布币虽会非常相像，但绝不完全相同。如果观察到完全相同的布币，伪器的可能性也比较大。总之要注意到器形与器形之间总是有微小差别的。

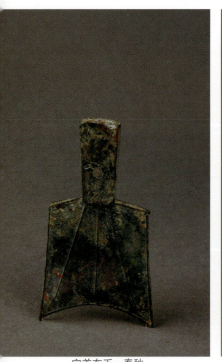

空首布币·春秋

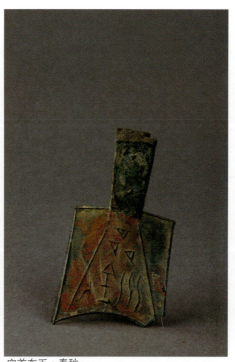

空首布币·春秋

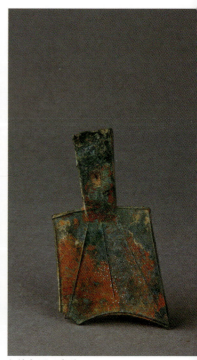

空首布币·春秋

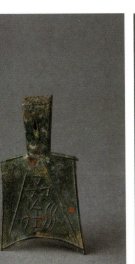 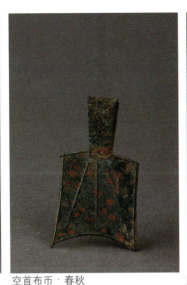 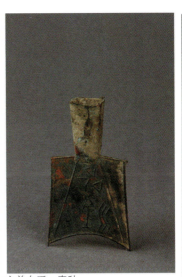 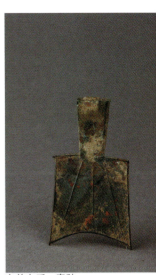

空首布币·春秋　空首布币·春秋　空首布币·春秋　空首布币·春秋

十一、从量尺寸上鉴定

从尺寸上看，准确的测量工作是鉴定布币的基础。如对被鉴定布币长、宽、高、弧度等各个部位的准确测量，我们可以通过这些数据和已有的标准器进行对比，然后来进行判断。同时也可以参考已有的数据与被鉴定物进行对比。

本书作者总结了一些数据，但不是什么标准，仅供读者参考：一般情况下春秋时期的布币，通常高度多为8.2～9.2厘米，足距多在4.7～5.1厘米；首边长多在1.6厘米×1.1厘米和1.8厘米×1.1厘米之间；肩宽多在4.0～4.4厘米。当然超过和低于的情况都有见。

十二、从铭文上鉴定

从铭文特征上看春秋布币特征鲜明。铭文字数多为1～3字，较常见的有"公""戈""邯郸""卢氏""三川釿""武"字等，多大同小异，没有太大的变化。字迹清晰、俊秀、规整，线条流畅，笔力苍劲，具有相当高的造诣，线条歪斜、粗糙者不见。春秋布币有铭的情况很少见。一般情况下，一面有铭文，而另外一面没有铭文，或是一些简单的凸起条线纹。

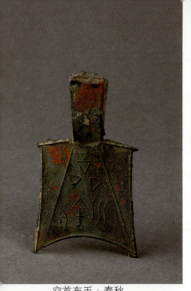
空首布币·春秋

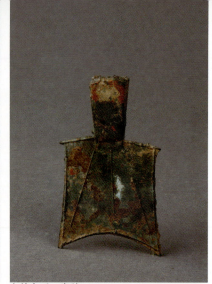
空首布币·春秋

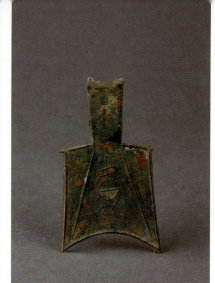
空首布币·春秋

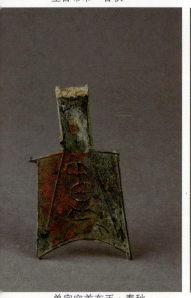
单字空首布币·春秋

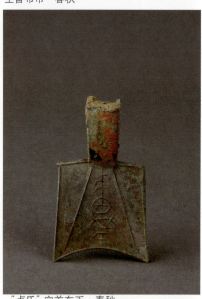
"卢氏"空首布币·春秋

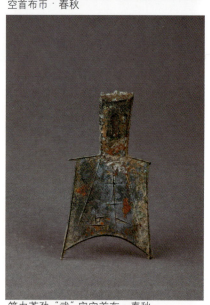
笔力苍劲"武"字空首布·春秋

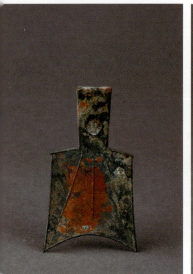
没有铭文空首布·春秋

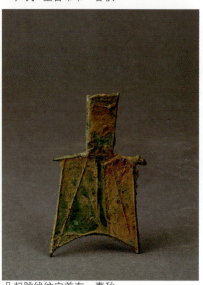
凸起跳线纹空首布·春秋

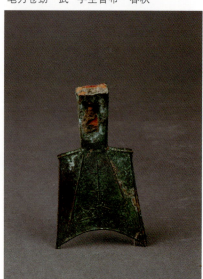
"武"字空首布·春秋

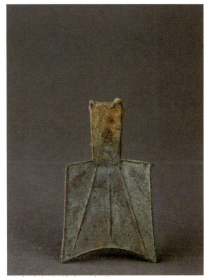

略有流铜空首布·春秋

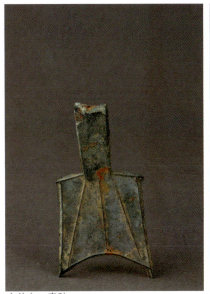

空首布·春秋

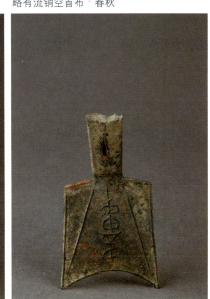

空首布·春秋

十三、从铸瘤上鉴定

春秋布币上有铸瘤的情况很少见。铸瘤既流铜，简单的可以类比为瓷器之上的流釉现象。对于布币来讲，由于是流通货币，在工艺上要求较为精湛，所以很少见到有这种现象。

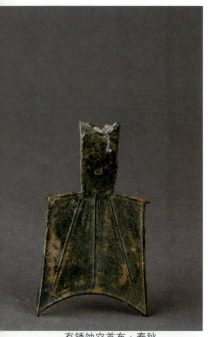

有锈蚀空首布·春秋

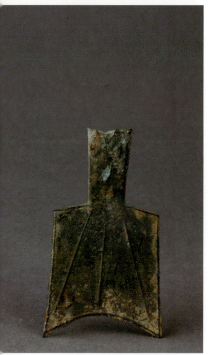

有锈蚀空首布·春秋

十四、从铜锈上鉴定

春秋布币上常见有铜锈，多为淡淡的一层绿色的锈蚀，中间夹杂其他的锈蚀色彩。布币的锈蚀情况不属于很严重，起码因铜锈而发生穿孔的情况几乎不见。因为，对于春秋布币而言，本身就很薄，如果发生严重锈蚀可能整个器物就没有了，所以很少见有严重锈蚀的情况。

（1）从粉状锈上分辨。粉状锈被称为青铜器的癌症。其特点是以锈蚀点向四周扩散，然后受到污染的铜质开始变成粉状，最终使得布币化为乌有。这种锈非常难以控制，但从发掘情况来看，布币之上有粉状锈的情况很少见。从形成的原因上看，春秋布币上锈蚀的形成主要是受环境的影响。如潮湿的环境，在墓葬和窖藏内长时间起化学反应，就形成了一些铜锈。所以铜锈的出现没有特别的规律性特征可言，如果遇到保存环境不好的情况就会产生铜锈，而如果是保存环境好的地区，布币铜锈的情况就好一些。

（2）从地域上分辨。春秋布币铜锈的缺陷特征明显，在我国南方地区的铜锈往往较为严重。如南京、上海等地，出土的春秋布币之上的铜锈异常严重，这主要是与南方地区雨水多、气候潮湿有关。而北方地区的布币在铜锈上要好得多，如河北、河南、山西、陕西等地出土的春秋布币，在铜锈上基本不是很严重。当然这与北方地区地下保存环境好、干燥等易于保存的因素有关。

（3）从铜锈的程度上分辨。南方地区铜锈的程度往往是比较严重，在器物表面形成面积较大的铜锈；北方地区往往是比较轻微。有铜锈的布币虽然多是通体的，但相比较而言较轻微，粉状锈不是很严重。

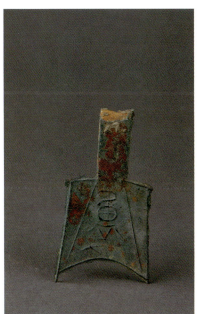
有锈蚀空首布·春秋

有锈蚀空首布·春秋

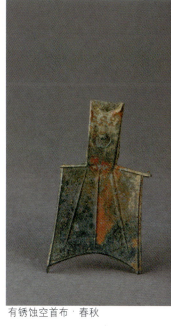
有锈蚀空首布·春秋

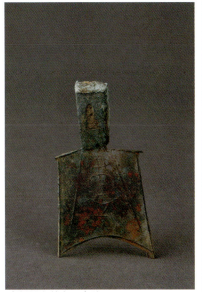
有锈蚀空首布·春秋

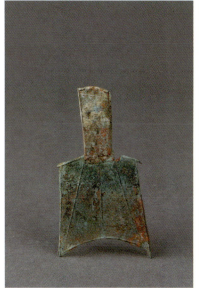
有锈蚀空首布·春秋

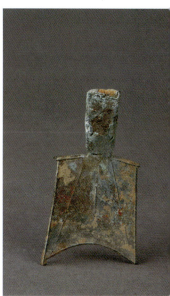
河南出土空首布·春秋

第二章 古代布币鉴定

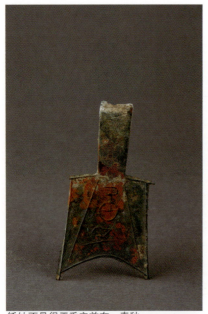
锈蚀不是很严重空首布·春秋

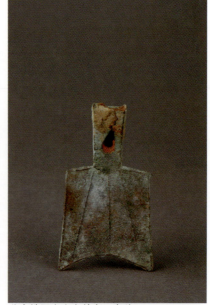
北方地区出土空首布·春秋

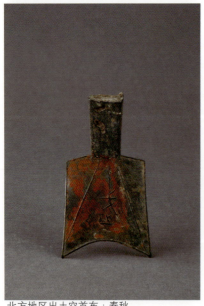
北方地区出土空首布·春秋

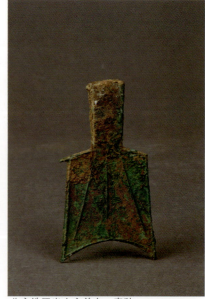
北方地区出土空首布·春秋

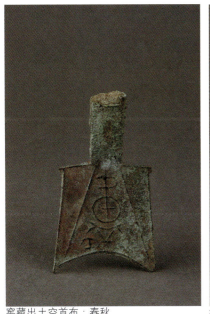 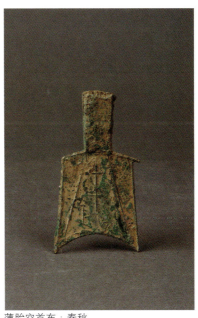 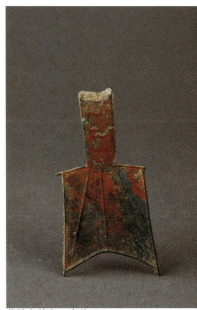

窖藏出土空首布·春秋　　　　薄胎空首布·春秋　　　　薄胎空首布·春秋

十五、从残缺上鉴定

春秋布币残缺的情况有见，例如足或者首找不到了，从而不能复原。不可复原的春秋布币数量很少见，墓葬和遗址内都有，但墓葬所见数量较少，主要以城址为主。窖藏出土的布币很少见到有残缺的情况。

十六、从薄胎上鉴定

春秋布币中以薄胎者为最常见，厚重的胎体几乎不见。主要原因应该是铜这种贵重金属在春秋时期依然不是大量有见，再者制作的又是钱币，试想如果每一个布币都增加一些厚度，那么从总量上将会多付出多少铜呢？所以，对于春秋时期的布币来讲，胎体一定是薄到不能再薄的程度。这有其自身的标准，如果见到过厚或者过薄者，应注意仔细辨别真伪。

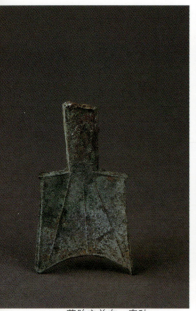
薄胎空首布·春秋

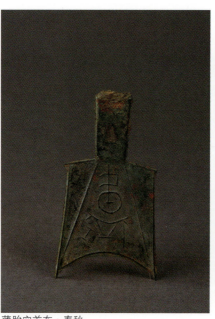
薄胎空首布·春秋

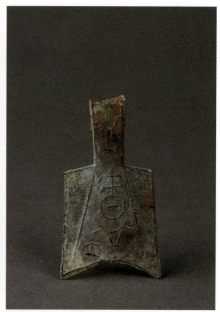
薄胎空首布·春秋

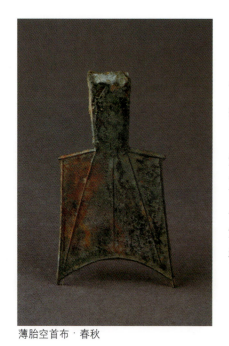
薄胎空首布·春秋

十七、从规整程度上鉴定

春秋布币胎体在规整程度上特征鲜明，通常以规整为显著特征，这一点毫无疑问。从发掘出土情况来看，遗址和墓葬、窖藏都是这样。

从概念上看，其实规整胎体显然是一场视觉盛宴。春秋布币的规整无法从几何学来看，更无法用弧度之类的尺寸来测量，它实际上是人们视觉上的一种感觉而已，但人们的这种感觉往往是敏锐的，只要有变形的情况立刻就会被感觉到。但实际情况是很少见到。

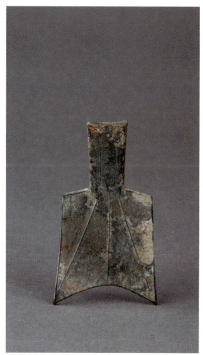
薄胎规整空首布·春秋

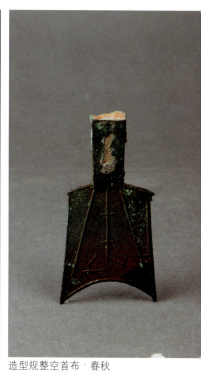
造型规整空首布·春秋

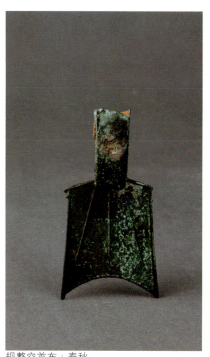
规整空首布·春秋

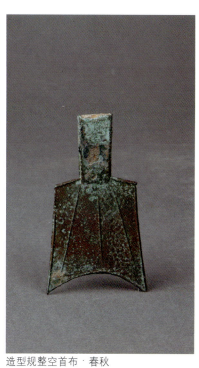
造型规整空首布·春秋

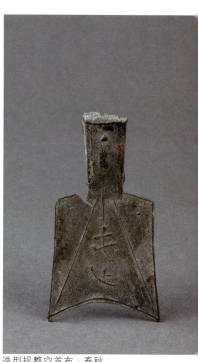
造型规整空首布·春秋

十八、从变形上鉴定

春秋布币造型技术已十分娴熟,将造型艺术发挥得淋漓尽致,达到尽乎完美的程度。变形器几乎不见,铸造态度达近乎虔诚,对于每一枚器物都是精益求精。如果我们在市场上看到有变形的情况应该引起警惕。

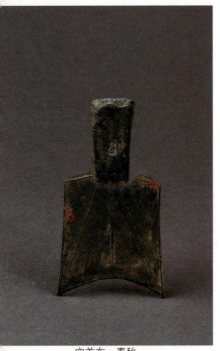

空首布·春秋

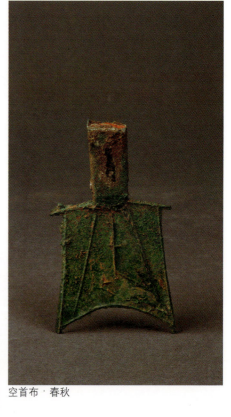

空首布·春秋

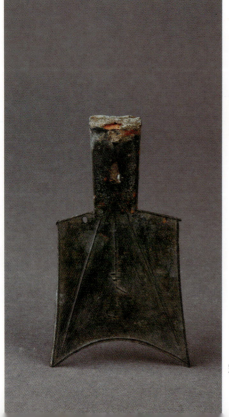

空首布·春秋

十九、从声音上鉴定

　　春秋布币由于在时代上过于久远,氧化严重,胎体又是相当的薄,所以通常情况下真品抛于室内水泥地面之上声音基本上是沙哑的,没有清脆、响亮的声音。这是其辨别真伪的方法之一。但这种听觉会因人而异,只能作为参考。这种方法本书作者不建议使用,因为很容易对文物造成破坏,只是让大家知道有这种方法而已。

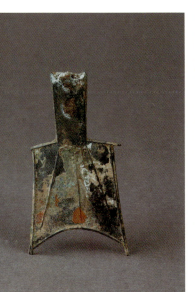

空首布·春秋

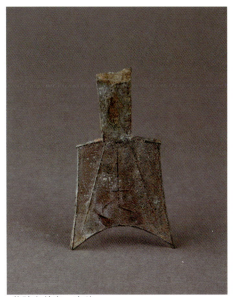

薄胎空首布·春秋

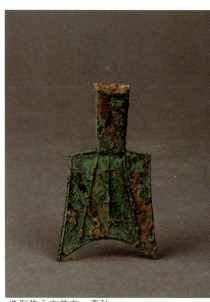

造型隽永空首布·春秋

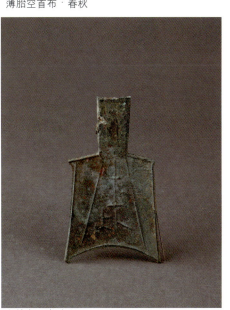

空首布·春秋　　　空首布·春秋

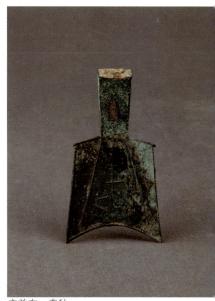

空首布·春秋

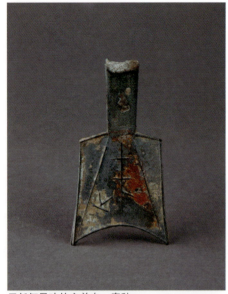
无任何异味的空首布·春秋

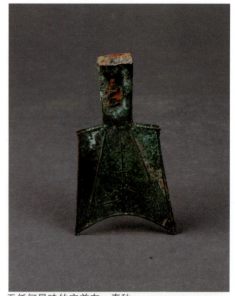
无任何异味的空首布·春秋

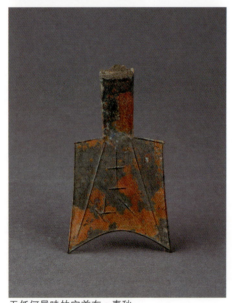
无任何异味的空首布·春秋

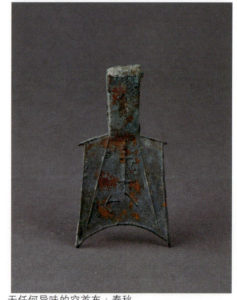
无任何异味的空首布·春秋

二十、从气味上鉴定

春秋布币闻起来没有特别的气味，这与其年代过于久远有关。如果我们能闻到很刺鼻的气味，或者是异样的感觉，应先辨明真伪。看是不是经过化学处理方法施加的锈蚀，这也是春秋布币重要的鉴别方法之一。

第二节　战国布币鉴定

一、从时代背景上鉴定

战国时期布币进一步广泛使用，以原来使用布币的国家为主体在延续。这一点很容易理解，因为货币的改变是很不容易的事情，虽然各诸侯国兴废强弱更替，但基本上货币都在使用。布币在种类上基本还是以空首布、平首布，以及殊布等为主。

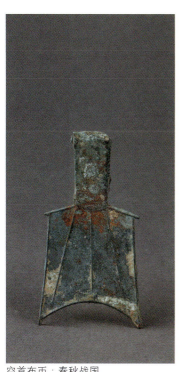

空首布币·春秋战国

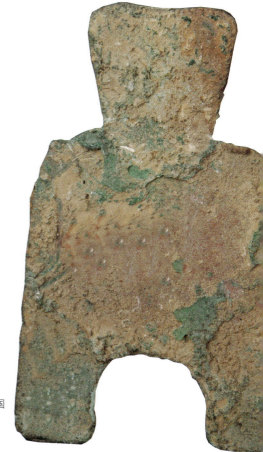

平首布币·春秋战国

二、从地域上鉴定

布币在战国时期地域特征依然广阔，与春秋时期基本上没有太大改变。相对来讲，流通的地域更为广大。但从出土器物来看，显然有集中的趋势，主要是集中到了中原地区。如在今天的洛宁、卢氏、陕县、新安县、伊川、孟津县等地。其原因比较明显，说明在战国时期布币这种制作比较复杂、耗铜较多的货币已不是趋势，一些主流的国家并不欣赏。如战国时期最为强大的国家秦国就不用，所以在春秋时期布币达到鼎盛之后，布币又一次回到中原地区。

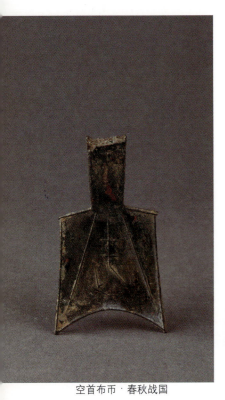
空首布币·春秋战国

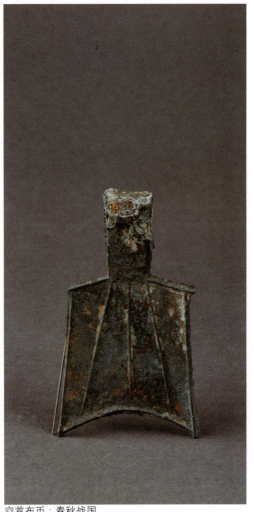
空首布币·春秋战国

铲形布币·春秋战国

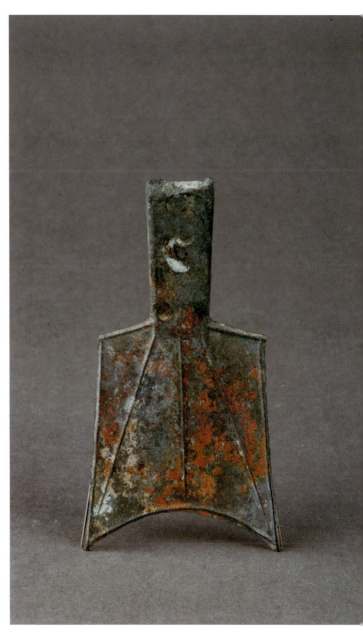

三、从出土数量上鉴定

布币在战国时期使用它的地区依然是交易的主流货币造型，因此在数量上还是比较丰富的，墓葬、窖藏、城址内都会出土，特别是窖藏内出土几百件的情况很常见。但从比例上看，显然是比春秋时期减少了。

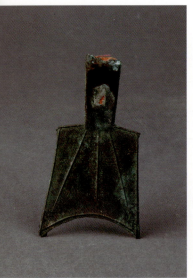
空首布币·春秋战国

布币·春秋战国

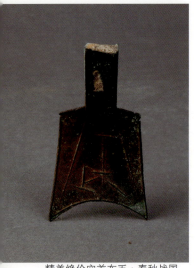
精美绝伦空首布币·春秋战国

四、从精致程度上鉴定

战国布币在精致程度上普遍比较好,这一点与春秋时期没有什么变化。有的时候春秋和战国时期生产的布币很难分得清楚。还有的本身就没有变化,因为有的布币本身就是春秋时期浇铸的,只不过战国时期还在流通而已。总之,从工艺上看没有太大变化。

五、从品相上鉴定

战国布币有完好无损、精美绝伦之器,也有残缺不全的情况,这是显而易见的。从出土地点上看,品相优者基本上以窖藏出土为主,墓葬当中有见,但数量很少,遗址当中很少出土布币。

六、从造型上鉴定

战国布币在造型上依然非常简洁，这与其货币的功能有关。战国布币在造型上主攻的方向是规整、均匀、弧度流畅等，与春秋时期基本相似，不同的是平首布的数量增多，具体我们来看一下。

平首布取消了没有实际功能的銎为空的情况。平首布比空首布要轻，耗铜量要少得多，体积也变小了，只是保留了铲形。另外，其显著特征是不同地区的平首布在造型上有着微小的变化。如类方足平首布，显著特征是足很像是方足，但又很明显不是标准的方足造型，主要流行于赵国和魏国及其周边地区。小方足平首布，实际上这与类方足布很相像，形体可能是小了一些，在战国时期，魏、韩、赵、晋、燕等国都或多或少地使用。方足平首布，基本上为标准的方形足造型，魏、韩、赵、燕等国都大量使用。类圆足平首布，足部造型为不规则的圆形，主要在赵国流行。弧足平首布，足部造型为穹弧形，主要在魏国流行，韩、鲁、宋等周边国家也有使用。平肩平足平首布，此类布在首的顶部形成两个锐角，也称之为锐角布，在韩国较为流行。穿孔平首布，圆肩、圆首、圆足，在首部和两足各有穿孔，所以也称之为三孔布，主要流行于赵国及周边地区。圆肩圆首圆足布，它与穿孔平首布的区别就是没有穿孔而已，有大小之分，主要流行于赵国及周边地区（姚江波，2006）。由此可见，战国时期布币在造型上总的趋势是向着更薄、造型更合理的方向发展。

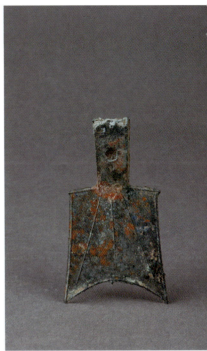

造型简洁空首布币·春秋战国

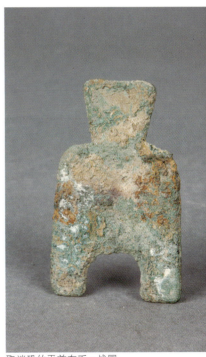

取消銎的平首布币·战国

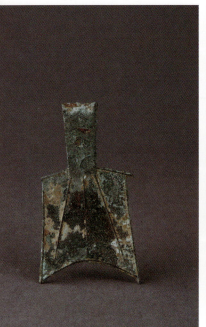 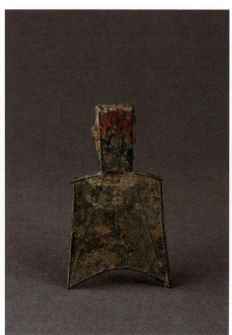 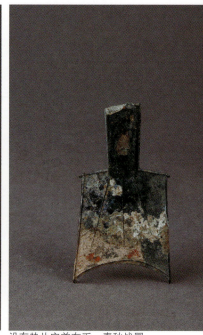

空首布币·春秋战国　　没有范线空首布币·春秋战国　　没有垫片空首布币·春秋战国

七、从浇铸上鉴定

战国布币在制作上同样较为简单,铸造方法与春秋时期基本上没有太大的变化。

八、从范线上鉴定

战国布币上没有范线的痕迹,因为它不存在拼接以及合范的工艺流程。

九、从垫片上鉴定

战国布币没有垫片,原因很简单,因为它在铸造时不需要放垫片,青铜溶液能顺利地完成浇铸,铸好后一般不需要打磨,也不会看到垫片。

十、从器形之间鉴定

战国布币在制作时虽然用的是陶范,但不是一器一范,而是一器多范,因此多数造型基本相同,但在细节上多有不同,这一点很容易观测到。但各范在造型之间会有一些极其细微的差别,没有根本性的差别。

十一、从度量尺寸上鉴定

战国布币的长、宽、高、弧度等基本上与春秋时期没有太大的变化。本书作者实际测量了一些数据,我们来具体看一看(单位:厘米)。

(1) 通长 8.4,足距 4.7,首边长 1.8×1.1,肩宽 4.1;
(2) 通长 8.9,足距残,首边长 1.6×1.1,肩宽 4.2;
(3) 通长 8.7,足距 4.7,首边长 1.7×1.1,肩宽 4.2;
(4) 通长 8.2,足距 5.1,首边长 1.7×1.1,肩宽 4.2;
(5) 通长 8.8,足距 4.9,首边长 1.7×1.2,肩宽 1.2;
(6) 通长 8.9,足距 5.0,首边长 1.8×1.1,肩宽 4.1;
(7) 通长 8.9,足距 4.9,首边长 1.7×1.2,肩宽 4.3;
(8) 通长 8.8,足距 4.8,首边长 1.7×1.1,肩宽 4.2;
(9) 通长 1.8,足距 4.8,首边长 1.8×1.2,肩宽 4.3;
(10) 通长 8.6,足距 5.0,首边长 1.7×1.2,肩宽 4.4;
(11) 通长 9,足距 4.9,首边长 1.8×1.1,肩宽 4.2;
(12) 通长 9.2,足距 4.9,首边长 1.8×1.4,肩宽 4.2;
(13) 通长 8.9,足距 4.9,首边长 1.7×1.3,肩宽 4.2。

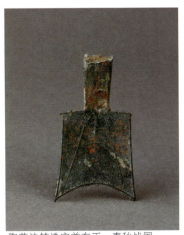
陶范法铸造空首布币·春秋战国

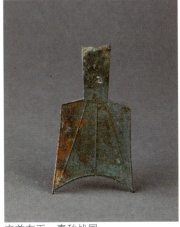
空首布币·春秋战国

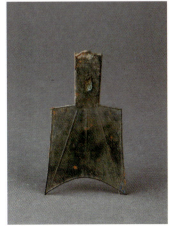
空首布币·春秋战国

以上13件标本在尺寸之间的差别非常小，犹如机制一般。但对其尺寸上有影响的还有一个重要因素，就是布币在铸造好以后还需要进行打磨，将多余的铜瘤磨去，而这种琢磨的干净程度也是尺寸有微小区别的重要原因。如果忽略掉这些区别，实际上战国布币在形状大小上的一致性达到了相当高的水平。

十二、从铭文上鉴定

战国布币铭文以"公""卢氏""三川釿""武"字等为主，与春秋时期并没有太大的变化。字迹较大，通常处于中央显著位置，清晰、俊秀、规整，笔力苍劲，线条流畅，工艺水平极高。对铭几乎不见。

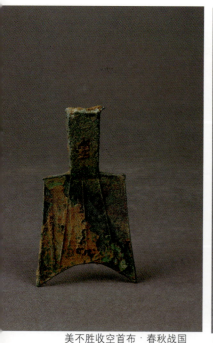

美不胜收空首布·春秋战国

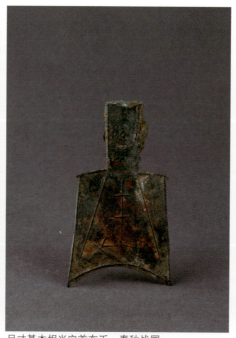

尺寸基本相当空首布币·春秋战国

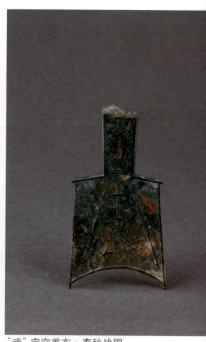

"武"字空首布·春秋战国

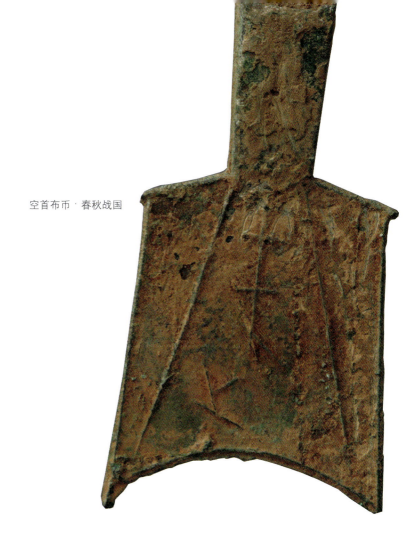

空首布币·春秋战国

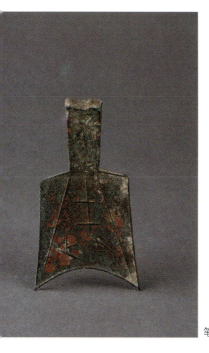

笔力苍劲"武"字铭文空首布·春秋战国

十三、从铸瘤上鉴定

 战国布币上有铸瘤同样不见,对以布币来讲,打磨还是相当干净利落,在工艺上也比较精湛,有效地避免了铸瘤现象的发生。

十四、从铜锈上鉴定

战国布币上铜锈复杂，以绿锈为主，锈迹并不是很厚，中间夹杂有不规则的斑块状其他的锈蚀色彩，一般情况下不是很严重，穿孔者几乎不见。总之，是以轻微锈蚀为主。粉状锈上基本不见。在成因上主要是受到环境的影响，如潮湿的环境，在墓葬和窖藏内长时间的化学反应等都会形成铜锈。可以说是不可避免的。如果遇到保存环境不好的情况就会产生严重铜锈；而如果是保存环境好的铜锈的情况就好一些。

从地域上看，战国布币在我国南方地区的铜锈往往较为严重，这主要是受到南方地区雨水多，气候潮湿等因素的影响。而北方地区的布币在铜锈上要好得多，如河北、河南、山西、陕西等地，铜锈在布币上基本不是很严重，当然这与北方地区地下保存环境好，干燥等易于保存的因素有关。从铜锈的程度上看，南方地区铜锈的程度往往是比较严重，在器物表面容易形成面积较大而深的铜锈；而北方地区则是比较轻微。有铜锈的布币虽然多是通体的，但仅较薄一层，粉状锈不是很严重。

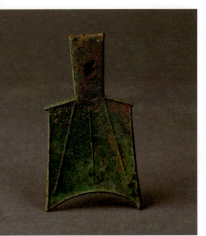
有铜锈空首布币·春秋战国

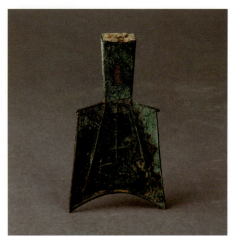
有铜锈空首布币·春秋战国

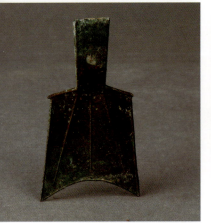
有铜锈空首布币·春秋战国

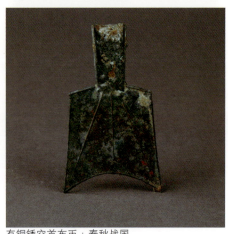
有铜锈空首布币·春秋战国

十五、从残缺上鉴定

战国布币残缺的情况有见，如足残缺的情况比较常见，发生残缺的器皿主要以城址为主，窖藏出土布币很少见到有残缺的情况。但总的来看残缺并不严重，这应该与战国布币铜质较优良有着密切的关联。

十六、从薄胎上鉴定

战国布币依然是以薄胎为显著特征，而且胎体较为均匀，不同的布币之间也是这样。基本上胎体的厚度都是相同的，很少见有不一致的情况。由此可见，显然是流水线式作业出现的结果。

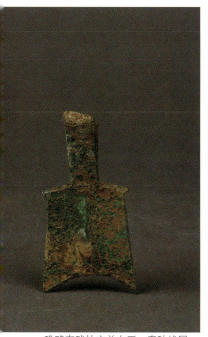
銎略有残缺空首布币·春秋战国

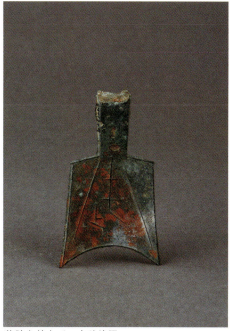
薄胎空首布币·春秋战国

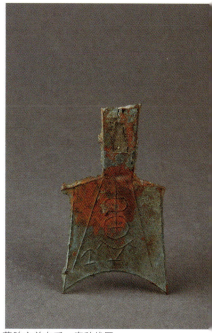
薄胎空首布币·春秋战国

十七、从规整上鉴定

战国布币在胎体的规整程度上与春秋时期变化不大，基本上保持了规整的状态。从发掘出土器物来看，遗址和墓葬、窖藏都有见，占据着绝对的主流地位。

十八、从变形上鉴定

战国布币在造型艺术上已十分娴熟，再者布币的浇铸也不需要过高的技术含量，因此变形器实际上很少见，多为近乎为偶见的状态。

十九、从声音上鉴定

战国布币在听声音鉴定上与春秋时期基本相似，没有太大区别。抛于地上听到的声音是沙哑的，绝对与光绪通宝响亮的金属声不同。这一点我们在鉴定时知道就可以了。但这种方法本书作者不建议使用，因为很容易对文物造成破坏。

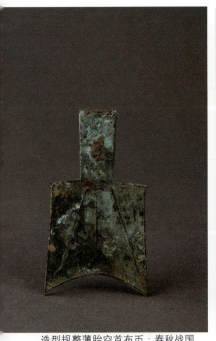

造型规整薄胎空首布币·春秋战国

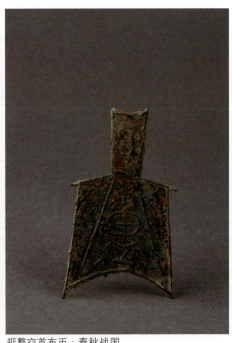

规整空首布币·春秋战国

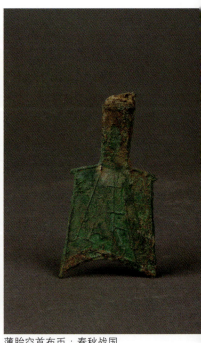

薄胎空首布币·春秋战国

第二节 战国布币鉴定 **41**

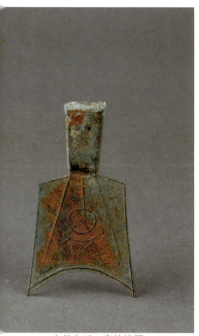
空首布币·春秋战国

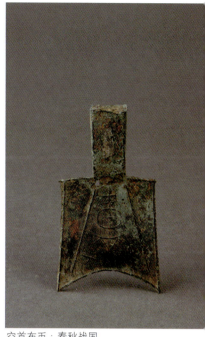
空首布币·春秋战国

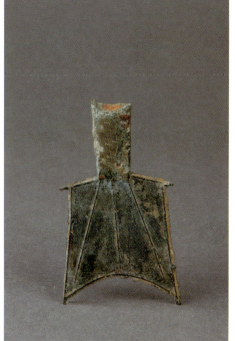
薄胎空首布币·春秋战国

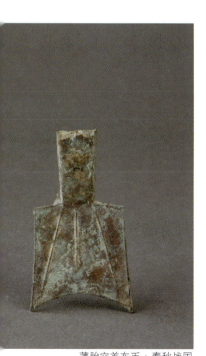
薄胎空首布币·春秋战国

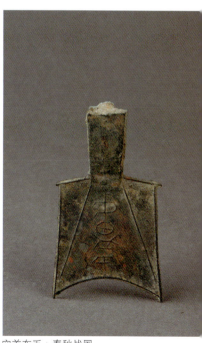
空首布币·春秋战国

二十、从气味上鉴定

战国布币显然没有特别的气味,这与其几千年来青铜的氧化有关。而作伪的战国布币,在锈蚀上主要是通过化学方法腐蚀而成,所以不可避免地要在钱币上留下各种各样的异样气味。如果被收藏者感觉到,显然是辨别真伪的重要依据。

布币随着秦国对于货币的统一而结束,但人们对于布币的怀念远未结束,在诸多的时代里都还有类似布币造型的货币出现,但显然只是一种感怀而已。历史的长河不可以倒流,布币显然已经在战国时期走完了其主要流通货币的生命历程。

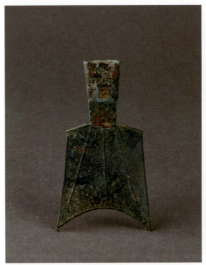
无异味空首布币·春秋战国

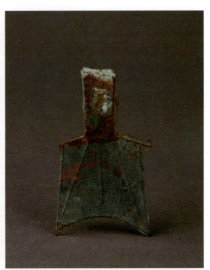
空首布币·春秋战国

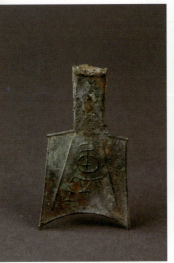
空首布币·春秋战国

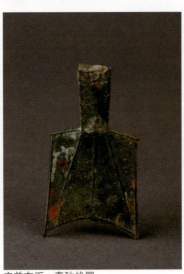
空首布币·春秋战国

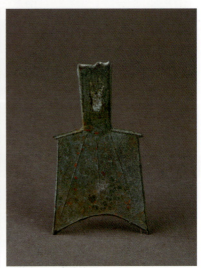
空首布币·春秋战国

第三章 古代刀币鉴定

第一节 概 述

一、从时代背景上鉴定

刀币与刀有着深刻的历史渊源,与商代真正的青铜刀在造型上比较相似,而铜刀在当时是一种极有身份的象征。之所以能够在战国晚期成为人们熟悉的货币造型,其本质原因还应该是铜刀在历史上也曾经作为货币出现过,而人们对此印象是深刻的。不过是这种造型在战国时期达到鼎盛,并将其器物造型固定化了,只留下来刀的外形,而没有了刀的实用功能,取而代之的是专有货币的功能。这一点我们在鉴定时应事先了解。看来历史的渊源关系对战国时期铜质货币的造型产生了极为深刻的影响。刀币在战国时期才出现,流行于燕国、齐国、赵国和中山等国,大量地铸造,但流行的时间并不是很长。

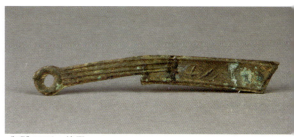

"明"刀币·战国

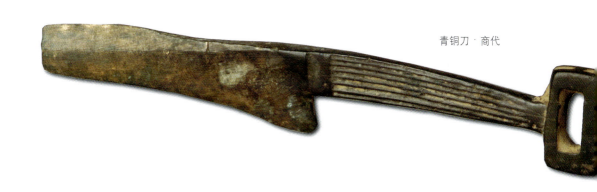

青铜刀·商代

在秦统一后刀币走完其生命的历程，逐渐衰落。下面我们就来看一看历史上的刀币。

二、从地域上鉴定

刀币在战国时期流通的地域范围十分广阔，但显然不是各个诸侯国都在使用，而主要是以燕国、齐国、赵国、中山等国在使用。特别是燕、赵、齐等国在使用。我们知道这3个国家的地域是连在一起的，于是在货币上也是较为统一。由此可见，对于货币来讲地域显然重于一切。

三、从出土数量上鉴定

刀币是人们日常生活当中的货币，数量十分丰富，墓葬、窖藏、城址内都会出土。从件数特征上看，墓葬出土以1～2件为主。我们来看一则实例："出土刀币残块，仅复原1枚G1∶40直背"（天津市历史博物馆考古部，2001）。由此可见，刀币的确出土不是很多，偶有见数量多者，以窖藏出土数量为多见，其他如遗址和墓葬等多是零星出土。

四、从精致程度上鉴定

战国刀币在精致程度上普遍比较好，为精美绝伦之器。这是因为货币不容疏忽，加之又是铜质的，所以在各方面都是向着精致化的方向在努力。因此，如果发现精致程度有问题的铜刀币，显然多是伪器。

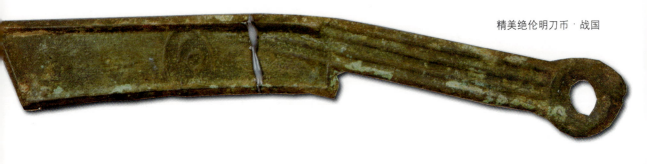

精美绝伦明刀币·战国

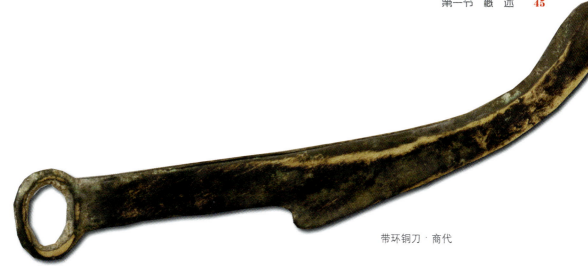

带环铜刀·商代

五、从品相上鉴定

战国刀币由于距离今天较为久远,在品相上表现出的是参差不齐,既有完好无损、精美绝伦之器,也有残缺的器皿。一般情况损失严重者不是很常见,因为刀币的质地是青铜,坚硬、有韧性。由于刀币的柄过长,所以很容易受到伤害,比如断掉的情况最为常见。但一般情况下都保存比较好,只有个别的有残缺。从出土地点上看,以窖藏和墓葬出土为最优。

六、从燕国刀币上鉴定

战国时期的燕国是使用刀币的主要国家。燕国最早使用的是尖首刀币。这种刀的首部十分尖锐,刀身极薄,有刀脊,脊多断裂。从此种类型的刀币之上,我们可以明显地看到原始青铜刀的痕迹。但总的看来这种刀的造型还是比较小,长度特征较为固定,多在15～19厘米,宽度多在15～25毫米(姚江波,2006)。由此可见,燕国的刀币在早期与其他国家还有区别,但随着时代的发展,刀币逐渐向统一化的方向发展。如燕国"明"刀刃已经变得较钝、凹刃、弧背、直背,刀首略宽于刀身,刀柄多有直纹两道,"明"字已固定到刀背之上。总之,一切显得固定化。改变造型的"明"刀受到人们欢迎,不仅是在燕国广为流通,而且在其他使用刀币的国家广为流行。从铜质上看,燕国明刀铜质不是很好,有时候容易断裂。这显然与铜的配比有关,很明显是铜的比例不够所导致柔韧性不够,所以说才会断裂。这说明在战国时期的燕国在以次充好,在赚取老百姓的血汗钱。另外,在燕国还

有一种更小的刀币，首像针一样。由此可见，燕国在货币上进行的手脚是不断。这显然是导致燕国刀币最终走向灭亡的一个重要因素。

七、从齐国刀币上鉴定

齐国刀币的造型与燕国明刀略有不同：刀柄略带弯曲，凹刃、弧背，首略大于身，有脊，可分为不断脊刀币和断脊刀币两种，体较薄，脊较厚。这明显是由实用刀演变而来的。这种实用刀应该与商代铜刀有些不同，有可能是由一种工具性的刀币演变而来的。齐国刀币的体长多在18～20厘米，宽度多在25～30毫米（姚江波，2006）。由此可见，齐国刀币的体积比较大，起码比燕国要大得多。工艺精湛，做工精细，在铜质上较为合理，铜的比例较高，所以断裂的情况很少见。由此，我们也可以看到齐国国力的强盛。齐国刀币主要在国内流行，流入国外的不是很多。原因很简单，如果与燕国含铜量较少的明刀兑换，肯定是吃亏的。齐国刀币上的文字多为"齐法化""安阳之法化""节墨之法化"等，所以人们也称齐国刀币为法化。

八、从赵国刀币上鉴定

赵国刀币常见，铭文多书"甘郸""邯郸"等，看来是以地名为主。直刀造型，刃钝、首钝，造型较为固定，大小不一，铜质较优，数量不是很多。几乎完全是在赵国使用，其他国家很少发现有使用。

精美绝伦明刀币·战国

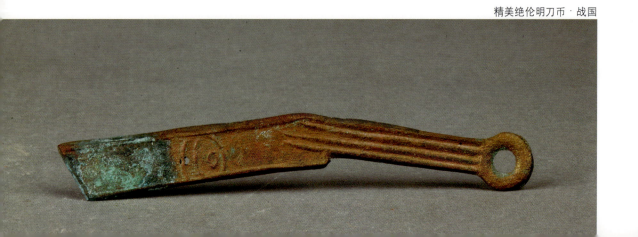

第二节　质地鉴定

一、从造型上鉴定

刀币最先呈现在人们面前的就是其如刀一样的造型。尾端有圆孔，用于串系和佩戴。刀币的造型极为讲究简洁之美。从发掘中我们可以看到并没有过于繁复和矫揉造作的造型。刀币在规整程度、均匀程度、弧度流畅性等诸多方面都达到了较高的水平。但是从大小上看，刀币往往比真正的铜刀要小一些，刀背是直的（而不是像刀那样的上翘，刀背变得低而平，或者是微上翘），无刀尖。由此可见，刀币的造型显然是写意的，只模仿大意，而不是全部的细节。刀环以圆形和椭圆形为主，造型隽永，雕刻凝练，多数为精美绝伦之器。

二、从浇铸上鉴定

战国的大多数刀币在制作上比较简单，同真正的刀、剑等铸造一样，通常是用多种范模浇铸。如石范、陶范、蜡模等。在使用上基本上呈现出均衡化的特征。鉴定实物应注意分辨。

三、从范线上鉴定

由于浇铸比较简单，没有范模拼合的过程，所以战国刀币很少看到有范线。

四、从垫片上鉴定

有垫片的战国刀币也很少见到，原因是在铸造过程当中不需要加入垫片。

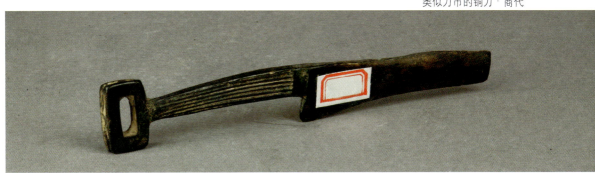

类似刀币的铜刀·商代

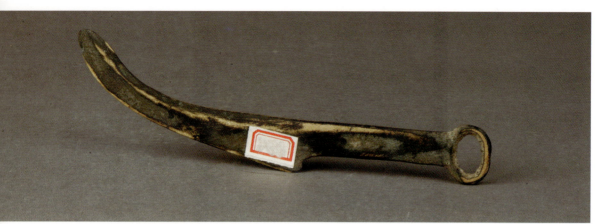

刀壁略厚铜刀·商代

五、从器形之间鉴定

战国刀币无论是由哪一种范模来制作,由于比较简单,都是一范多器。如果是一个范模浇铸,刀币的模样虽然是非常相像,但一般情况下很难见到完全相同者。

六、从量尺寸上鉴定

刀币对于长、宽、高等各个部位的准确测量尤为重要,我们就可以通过这些数据和已有的标准器进行对比,然后来进行鉴定。同时也可以参考已有的数据与被鉴定物进行对比。河南省卢氏县文物库房收藏了两件战国明刀币,其尺寸一致,为 14 厘米、宽 1.8 厘米、厚 0.2 厘米。由此可见,刀币在尺寸上具有一致的特征,而且距离很远地区发现的刀币在尺寸上也是基本相同。我们来看一枚刀币实例:"全长 13.7 厘米"(天津市历史博物馆考古部,2001)。这是一枚残缺的器皿。其全长与河南省卢氏县文管会收藏的刀币基本相似,这样我们可以看到战国刀币显然已经形成了一个固定化的尺寸,或者说至少有一个主流的尺寸特征。但基本上是以各个国家为单位,如齐国和燕国在标准上显然不同。

七、从铭文上鉴定

战国刀币上的铭文有见,而且比较常见。但铭文比较简单,如河南省卢氏县文管会收藏的刀币,正面有"右人"二字,篆书,背面有篆书"明"字。当然刀币上的铭文远不止这些,如"五""王""安阳""节

墨""邯郸"等字。由此可见，战国刀币上的铭文字数多为 1～2 个字，这一点与布币相比没有太大的变化，字迹清晰、俊秀、规整，线条流畅，笔力苍劲，具有相当高的造诣。另外，虽然两面都有铭文，但对铭的情况不常见。

八、从铸瘤上鉴定

战国刀币上有铸瘤的情况很少见。铸瘤既流铜，对于刀币来讲，这些即使有，也都被打磨得干干净净。

九、从铜锈上鉴定

战国刀币上常见有铜锈。我们来看一则实例："刀身锈蚀严重，面、背文不清"（天津市历史博物馆考古部，2001）。由此可见，锈蚀的确是比较严重，已经看不到文字了，多为淡淡的一层绿色的锈蚀，中间夹杂着其他的锈蚀色彩。刀币的锈蚀情况不属于很严重，这可能与铜的科学配比有一定关系。多为一层淡淡的绿釉或者斑杂状锈蚀。有的刀币甚至在有些地方露出黄色的铜质，起码因铜锈而发生穿孔的情况不多见。因为对于战国刀币而言，本身不是很薄，有一定的厚度，再加之锈蚀多数比较轻微，所以很少见有穿孔的情况。但真正的铜刀可能比刀币在锈蚀上还要好一些。从粉状锈上看也很少见。从原因上看，战国刀币上的锈蚀的形成主要也是受潮湿环境的影响。锈蚀情况及程度可参见古代布币鉴定此章。

十、从残缺上鉴定

战国刀币残缺的情况有见，但并不是很常见。一旦有残缺，显然多是环等出问题。我们来看一则实例："环首残半"（天津市历史博物馆考古部，2001）。从而不能完全科学复原。不过，这样的刀币主要以城址为显著特征，窖藏出土的刀币很少见到有残缺的情况。

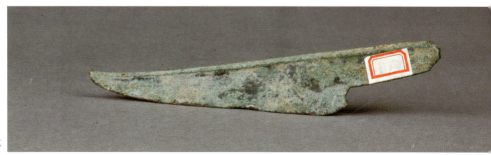

铜刀·商代

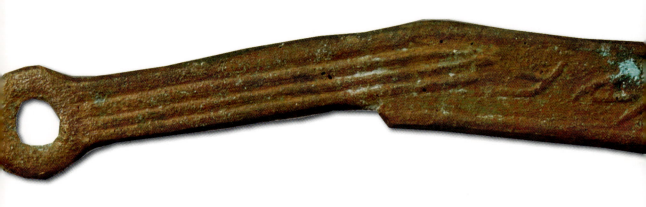

十一、从略厚胎上鉴定

战国刀币在胎体上多数略厚,而且比较稳定,显然是秉承了真正铜刀的一些特点。从概念上看,战国略厚胎刀币就是指有一定厚度的胎体。但这个厚度比厚胎薄得多,比薄胎厚得多。这显然是一个中性的概念,不过对以货币来讲显然厚度不能是一个视觉的概念,特别是对于有一定厚度的货币来讲更是这样。因为铜是一种贵重金属材料,在战国时期依然很珍贵,如果每一个刀币都增加一些厚度,那么在总量上将会是一个很大的数字。所以对于战国时期的刀币来讲,厚度显然有其标准,如河南省卢氏县文管会库房当中收藏的两件明刀币,在厚度上都是0.2厘米。但并不是说所有的刀币厚度上都是0.2厘米。举这个例子只是想告诉读者,刀币在厚度特征上是有标准的,绝不是视觉的概念。

十二、规 整

战国刀币在规整程度上特征明确,通常以规整为显著特征。这一点从大量发掘出土的器皿中已经得到证明。从概念上看,其实刀币的规整程度是固定化了的,因为胎体厚度固定化基本上也确定了其规整程度。加之是浇铸成型,所以一般情况下刀币在造型的规整程度上没有问题。

精美绝伦的"明"刀·战国

十三、从变形上鉴定

战国刀币的造型技术已十分娴熟。刀币有传统、有规制，所以刀币的造型不一定是艺术的，但是却是尽乎完美的稳定。所以说基本不见变形者。

十四、从铜质上鉴定

刀币的铜质较优，继承了真正铜刀的优良传统。从发现的刀币中很少见到有铜质粗糙的现象。铜的配比十分科学，胎体较厚、坚硬，显然在铜质上有相当规制。

十五、从纹饰上鉴定

战国刀币较为简单，纹饰固定化的趋势明显。我们来看一则实例："刀柄中间两条纵向直线纹伸入刀身"（天津市历史博物馆考古部，2001）。而距离它比较远的河南省卢氏县文管会库房中的两件刀币，纹饰几乎与其相同。由此可见，战国刀币在纹饰上显然是固定化了的。纹饰构图合理，简洁明快、疏朗，讲究对称；线条流畅，刚劲挺拔。如果说有借鉴，显然与商代的铜刀等都比较像。显然是战国时期刀币由于受到复古主义思潮的影响而催生的纹饰题材。同时装饰纹饰的部位也是固定化的，就是刀柄中间部位。

十六、从气味上鉴定

战国刀币显然同所有春秋战国时期的古钱币一样没有特别的气味。如果感觉到有硫酸或者其他化学腐蚀剂留下的气味，显然是伪器。

第四章　古代圜钱鉴定

第一节　概　述

一、从时代背景上鉴定

圜钱的铸造是中国古代货币的一大革新，有几个新的特点：①节省铜质。圜钱的造型是一个小的圆饼形，而且非常的薄，所以从现实的角度来讲，最为节省原材料。②极具象征性。圜钱的造型来源于玉璧的造型。我们来看一则资料："古代圜钱的来源应该也是模仿，从造型上我们已经可以看到是模仿古玉璧。古玉璧的造型被成功地移植到了战国时期的钱币身上，只是孔略微小了一些"（姚江波，2006）。我们知道，春秋战国时期玉璧是被赋予了重要的财富功能，价值连城国之瑰宝。因此圜钱具有无与伦比的财富象征功能。③造型简洁性。圜钱的造型最为简洁，可以说没有比圆形钱更为简洁的造型了。这样的造型极容易被制作出来，极大地满足了统治者的客观需要。④携带方便性。圜钱又薄又轻，非常适合于携带，

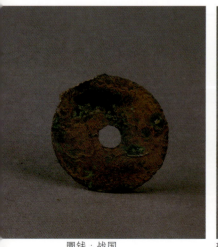

圜钱·战国

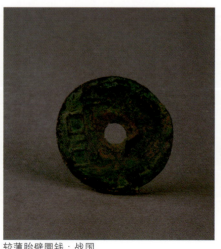

较薄胎壁圜钱·战国

源于玉璧造型的圜钱·战国

具备了货币流通性特征。正是在圜钱自身所具有
这些固有特点的基础上,战国中期圜钱产生。"圜钱
的产生可以说是钱币史上的一件大事,因为与刀币和
布币相比,圜钱的造型适合贸易的需求,几乎为正圆的造型,
避免了刀币还要截断其首部才能使用的麻烦,中间圆形或者是方形
的孔还可以作为穿系来使用。可以说,人们经过数千年的摸索,终
于找到了最适合于使用的钱币造型"(姚江波,2006)。由此可见,
圜钱切合了货币一般等价物的最基本功能,最适合作为货币的造型
来使用。实际上,直到今天,我们使用的钱币依然是脱胎于圜钱,
可以说是圜钱历史的延续。虽然在战国时期圜钱并没有成为标准的
货币,但圜钱流行的速度是惊人的。基本上在各个国家都有使用,
只有少数的国家不使用。而到了战国末期,其流行的速度更快。来
看一段资料:"战国末年齐国、燕国也相继铸造圜钱"(马承源,
1994)。我们知道,齐国和燕国向来以刀币而自豪。但是在经过实
践检验后,它们终于认识到圜钱的优势,开始铸造圜钱。圜钱成为
了战国时期最重要的货币造型之一。由此我们也可以看到,春秋战
国货币造型固定化的趋势一直未停息,显然是在不断地进行各种各
样的尝试。

轻薄胎壁圜钱·战国

造型简洁的圜钱·战国

携带方便的圜钱·战国

二、从地域上鉴定

圜钱在战国时期使用地域非常之广,如洛阳王城,以及韩、赵、魏、晋、齐、燕、秦等国都有铸造。使用的范围更为广泛,基本上各个国家都可以用圜钱进行兑换,在战国中期的时候,齐国和燕国等以刀币为主的国家并不是特别流行,但是随着时间的推移,流行程度越来越高。至战国晚期,齐国和燕国等都开始铸造自己的圜钱货币,不过相比较而言,圜钱在战国时期的魏国最为流行。其次是秦国。

三、从出土数量上鉴定

战国圜钱由于在流行程度上较广,以及具有携带方便等特点,实际上在当时已经承担了大部分等价物的交换,是人们在日常生活当中的实用货币。所以在出土数量上规模相当的大,一出土就是几百枚。墓葬、窖藏、城址内都有见出土。特别是城址内经常见有出土。这说明的确圜钱在当时使用的普及率已是相当的高,出土规模比较大。

使用广泛圜钱·战国

魏国圜钱·战国

使用广泛圜钱·战国

四、从精致程度上鉴定

战国圜钱在精致程度上普遍比较好,但很难达到精美绝伦的程度。多数圜钱在打磨上边缘部分不是很好,有的边缘部分未经打磨。究其原因可能主要是由于数量比较多,如果一个个地精工细琢磨,圜钱的成本就会上来。再者圜钱只是作为一般等价物,实际上周边有一些铜的毛边,人们并不会在意。所以边缘未经过仔细打磨的圜钱在战国时期也正式使用了。但这也造就了圜钱在精致程度上略有问题的情况。

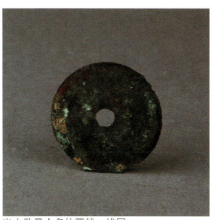

出土数量众多的圜钱·战国

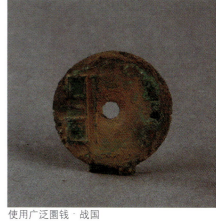

使用广泛圜钱·战国

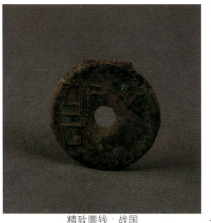

精致圜钱·战国

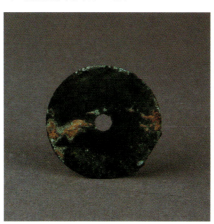

使用广泛圜钱·战国

品相较好圜钱·战国　　品相较好圜钱·战国　　造型简洁明了的圜钱·战国

五、从品相上鉴定

　　战国圜钱在品相上比较好，可以说比刀币和布币都要好。完好无损的圜钱占据绝对主流地位，这与刀币和布币刚好相反，残缺的情况很少见。其原因很简单，就是圜钱的造型是薄的扁平状，而且体积又小，所以这样的造型很容易被保存下来，不容易折断和破损。因此，中国古代圜钱在品相上比较好，有残缺的也有见，但数量不是很多，而且多数是因锈蚀而出现问题。

六、从秦国圜钱上鉴定

　　在战国时期的秦国圜钱是流通的，虽然发现的数量不多，但是显然可以看出秦国对这种钱币情有独钟。秦国铸造的圜钱特征也比较突出，简单地说就是环孔比较大，但外径显然是大于内径的，更加类似于玉璧的造型。另外一个特点是文字较多。如"一珠重一两"钱较常见。从流通上看，秦国的强势地位决定了这些圜钱不仅仅是在秦国流通，而且在其他的国家也时有发现。从锈蚀上看，秦国圜钱由于保存环境属于北方地区，黄土高原的环境使得大多数圜钱保存得比较好。有锈蚀的情况虽然很常见，但不是很严重，多数看起来只是发黑，绿色等严重锈迹的很少见，通体布满锈迹的更是少见。从边缘打磨的情况来看，显然比其他国家的打磨要仔细，但是流铜的现象还是经常有见。显然，圜钱并不是怎么在意对于其周边边缘的打磨。这一点我们在鉴定时应注意分辨。具体尺寸上我们来看一

可穿系的圜钱·战国

则资料:"秦国圜钱大小多相似,直径多在3.5～4.1厘米之间"(姚江波,2006)。由此可见,秦国货币在尺寸上显然是有大小之分。圜钱在秦国显然还未真正完成器物造型固定化的过程。

第二节 质地鉴定

一、从造型上鉴定

战国圜钱的造型最为明确,简单明快。圜钱继承了玉璧造型的极致,孔很小,但比较规整,为小圆形孔,孔位于圜钱的中间,极为夸张地符合了玉璧外径大于内径数倍的造型标准。这种标准显然比后来汉儒们的理解要透彻得多。最先呈现在人们面前的就是其如璧一样的造型,而且小孔现实的作用就是可以用于穿系,可以将圜钱用绳子一个个地穿系起来,一串串地携带。由此可见,圜钱的造型显然是集聚了实用与装饰之美,不仅仅借鉴了玉璧的造型,而且还将玉璧的中孔利用起来。另外,圜钱在规整程度上非常好,均匀,弧度流畅、自然,总之是干净利落。而反过来如果看到圜钱造型模糊不清,或左或右的情况,那么显然这种圜钱多数为伪器。

浇铸简单圜钱·战国

无范线圜钱·战国

无垫片圜钱·战国

二、从浇铸上鉴定

战国的大多数圜钱在制作上比较简单，通常各种范模浇铸都有见，以石范、陶范等为多见，在使用上基本呈现出均衡化的特征。但圜钱体积小，片状，所以在范模产量上都比较大。

三、从范线上鉴定

由于战国圜钱的造型比较简单，不存在在浇铸时需要合铸的情况，没有拼合范的过程。所以在战国圜钱上也不会看到有范线的情况。

造型相似的圜钱·战国

造型微有区别的圜钱·战国

较小圜钱·战国

造型简洁明了的圜钱·战国

造型隽永圜钱·战国

四、从垫片上鉴定

战国时期的圜钱由于铸造方法与传统青铜鼎、簋、鬲等不同,所以基本上也不需要加入垫片,所以这一时期圜钱之上不见垫片。之所以讲到这一点就是一些低级的仿品之上有见这种情况。凡是有见范线的,基本上可以确定为伪器。

五、从器形之间鉴定

圜钱是由范模浇铸成型的,从理论上讲,同一个范模铸造出来的圜钱器物造型应该是相同的,就如同我们现在的分钱一样。但是在当时,由于铸造模子的工匠不能将每一个模子上的圜钱都做得相同,所以这就造成诸多圜钱在器形之间会有微小的差别。又加之圜钱存在毛边缘的现象,所以即使一个孔模内出来的圜钱由于边缘打磨的不同,现实的情况是几乎没有完全相同的圜钱。但它们之间又都很像,这一点我们在鉴定时应注意分辨。如果看到完全相同的两个圜钱,要么一个是伪器皿,要么两个都是伪器。如果碰上一堆器物造型之间完全相同,那么显然作伪的可能性更大。

造型简洁明了的圜钱·战国

六、从量尺寸上鉴定

战国圜钱在器物造型之间的特征是既相像又微有区别,所以从尺寸上鉴定就显得尤为重要。战国圜钱的尺寸测量比较简单。在厚薄程度上显然是很薄,而且基本上都一致,如用仪器测量,对于普通的收藏者而言显然也是不现实的,所以对于战国圜钱尺寸的测量主要是集中在直径和孔径上的测量。通过对标准器的测量,然后我们在鉴定时用来对比就可以了。下面我们以在河南三门峡博物馆作者亲自测量的结果为例来看一下战国时期"垣"字圜钱的尺寸特征。

①战国"垣"字圜钱,直径4.1厘米,孔径1.2厘米;
②战国"垣"字圜钱,直径4.2厘米,孔径0.6厘米;
③战国"垣"字圜钱,直径4.1厘米,孔径1.9厘米;

造型简洁明了的圜钱·战国

"垣"字铭文圜钱·战国　　未打磨干净圜钱·战国　　有铜锈圜钱·战国

④战国"垣"字圜钱，直径4.1厘米，孔径0.9厘米。

由以上可见，这批战国时期魏国"垣"字圜钱的直径在4厘米左右。当然，结合其他地区发现的魏国圜钱的情况来看，其直径应该在3～6厘米（姚江波，2006）。当然，这并不是一个标准的数据，因为它的标本数量还显得过少。但是，由于战国圜钱在器形之间的差距比较小，所以这个数据显然已经有对比鉴定的价值。但这仅供收藏者参考而已，并不是绝对的标准。

另外，从这组数据来看战国圜钱在直径上基本是相同的，除去未打磨干净的毛边缘，其相似性的特征明显，但是对于孔径来讲显然区分还是有的，而且有的还比较大，如第二件器物的孔径非常之小，看来在孔径的大小上显然战国圜钱还未形成统一的标准，但基本上趋势是确定的，相互之间尺寸波动的并不大。

七、从铭文上鉴定

战国圜钱上的铭文常见，如河南三门峡博物馆就藏有系列"垣"字铭文圜钱，对铭的情况不见，基本上是一面有铭文，字数不多，多为一个字，这显然是由于圜钱表面空间所限，反而是一个字显得较为疏朗，铭文之面为钱币正面，具体位置通常在孔的一侧，字体较大，线条流畅，刚劲挺拔，字迹清晰、俊秀、规整，线条流畅，笔力苍劲，不同器皿之上的铭文在书体上基本相似。

 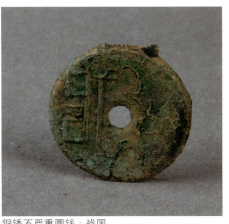 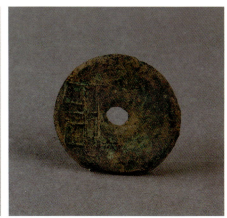

斑杂色锈蚀圜钱·战国　　铜锈不严重圜钱·战国　　完好无缺圜钱·战国

八、从流铜上鉴定

战国圜钱打磨并不是很仔细，钱币表面虽然看起来很光滑，但边缘之处有很多有铸造流铜没有打磨干净。这些流铜有的严重些，有的较为轻微。

九、从铜锈上鉴定

战国圜钱上铜锈很常见，几乎都有见，只是严重程度不同而已。从出土众多的圜钱来观测，圜钱在锈蚀上显然是以轻微为主，多数圜钱之上看不到布满绿锈痕迹，而多是斑块状或者是星点状。由此可见，圜钱的锈蚀情况不属于很严重。这可能与其材料的科学配比有一定关系。铜锈多为一层淡淡的绿釉或者杂斑状锈蚀。这一点也很好理解，因为圜钱的胎壁比较薄，防锈蚀显然是铸造时首先要考虑的问题。而这一配比的科学性显然在当时，包括我们今天能够看到这些又薄又小的圜钱中起到了关键性作用。从粉状锈上看，圜钱之上很少见到粉状锈的情况。不过从成因上看，战国圜钱上锈蚀的形成主要是受潮湿环境的影响，圜钱的锈蚀情况及程度可参看布币一章。

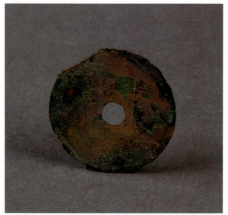

薄胎圜钱·战国

薄胎圜钱·战国

规整圜钱·战国

十、从残缺上鉴定

战国圜钱残缺的情况有见，但残缺的情况很少见。特别是残缺后找不回来的情况很少见。这与战国含圜钱铜质配比科学，韧性及坚硬度都比较好有关。薄片状的造型使其整体成为一体，最大限度地保证了其在流动过程中的完整性。由此可见，对于战国圜钱显然是功能决定一切，流通的功能需要战国圜钱坚韧。战国圜钱果然不辱使命，一个个经得起保存，直到今天依然完好无损。

十一、从薄胎上鉴定

战国圜钱在胎体的厚薄程度上特征很明确，主要以薄胎为显著特征。胎体非常的薄，可以说是达到了支撑其造型最薄的程度。这一点是显而易见的，从发掘出土的器物上看基本上没有厚的情况，而且从均匀程度上看相当的好，基本上保持了均匀的状态，很少见到胎体不均的情况。而且从圜钱作为货币一般等价物的概念来看，圜钱在薄胎上具有相当的稳定性，特别是对于铜这一在当时依然是贵重金属的材质来讲更是这样。但同时圜钱的厚度显然也并不是一成不变的，从根本上看，依然是视觉的盛宴。

十二、规　整

战国圜钱在规整程度上特征明确，除了边缘未打磨干净这一点外，基本上整个造型相当的规整，干净利落，隽永至极，流水线作业的痕迹明显。由此可见，圜钱的确在当时是人们日常生活当中最重要的货币之一。从固定化的程度上看，显然规整成为了圜钱的一个传统，固定化到了造型的一部分；同时这种规整和固定化的规整符合一般等价物的功能性特征。因此，规整显然成为了圜钱最终的特征之一。

十三、从变形上鉴定

中国古代圜钱变形的情况有见，因为基本的造型规整并不能绝对确保其在边缘处流铜对于造型的影响。有时边缘处流铜很严重，这在视觉上使得我们看起来圜钱似乎是变形了，但是真正分析显然是流铜的作用。另外，一些圜钱在使用过程当中边缘受到人为的磕碰而略微变形，这种情况在鉴定中都要引起我们注意。因此说，圜钱的鉴定显然不是简单事情，必须从宏观和微观上综合来进行把握。

边缘略有变形圜钱·战国

铜质较优的圜钱·战国

科学配比的圜钱·战国

光素无纹的圜钱·战国

素面圜钱·战国

圜钱·战国

十四、从铜质上鉴定

圜钱的铜质较优。我们来看一则研究资料："战国时期晚期的圜钱铜质很薄,重量也很轻,可以说是薄到了极点,就像是一个薄薄的铜片,但铜的质量很好,从实物发掘的资料来看虽然薄,但未见断裂者,也未见有被铜锈穿孔者"(姚江波,2006)。由此可见,战国圜钱在铜质上的确是比较好,但是战国圜钱铜质的优质并不完全体现在铜的使用量上。作为一种发行量很大的货币来讲,节省铜质应该是其特征之一。所以,铜质之优主要是体现在科学配比上。从其效果来看,战国圜钱在配比的科学性上不亚于世界上任何同一时期的货币。

十五、从纹饰上鉴定

战国圜钱除了有铭文外,基本上都是光素的,有纹饰的情况几乎不见。这可能与圜钱薄如片状的造型,以及货币的功能相符合。因为纹饰会增加其制作的成本,以及货币可投机取巧性,所以纹饰在圜钱之上是不被看好的。

十六、从气味上鉴定

战国圜钱没有任何气味特征可寻觅,所以如果我们能够闻到异样刺鼻的气味,显然是经过化学腐蚀的结果。这是辨别真伪的重要方法之一,鉴定时注意使用。

十七、从圜钱、圆钱的区别上鉴定

关于圜钱和圆钱的区别有很多，也有很多理解，这是正常的。因为货币本身就是复杂的，再加之货币之上有着太多人为的因素夹杂在里面，所以显得就更为复杂。有很多书一会儿称是圜钱，一会儿又称是圆钱，把读者彻底搞糊涂了。本书作者认为，圜钱和圆钱本质的区别不在于造型。如果非要从造型上取一个相对大众化的特征，那么圆形圆孔战国圜钱显然是圜钱的标准；而圆形方孔钱显然是圆钱。

但这只是造型上的大致区分。最主要的区分应该还是时代上的区分。圜钱的时代特征非常明确，在战国中期出现之后迅速达到鼎盛，这种鼎盛持续到战国末期，但在秦始皇统一中国的货币后旋即衰落。因此，圜钱与圆钱的区别应该是比较清晰的。由此我们可以看到，圜钱完成了货币由贝币、刀币、布币、蚁鼻钱以及各种各样的造型的货币向圆形方孔钱的圆钱的最后过渡，虽然流行时间很短，但是影响确实是深远的。

无异味圜钱·战国

圜钱·战国

第四章 古代圆钱鉴定

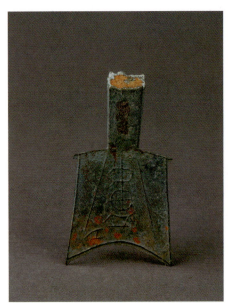

布币·春秋战国

圆形圆孔圜钱·战国

蚁鼻钱·战国

蚁鼻钱·战国

第五章　秦至清货币鉴定

第一节　秦汉六朝铜钱鉴定

一、从时代背景上鉴定

（1）秦代：历史的车轮到了秦代，秦始皇统一全国，终于结束了先秦时期的货币造型繁多的局面，货币得以形式上的统一。秦始皇下令以秦国使用的圆形方孔钱为法定货币，从而开创了一个崭新的钱币时代。我们来看一则实例："铜'半两'钱1枚（M1399∶1）。无廓。直径2.4厘米、穿方为0.7厘米×0.65厘米"（山西省考古研究所侯马工作站，2002）。"秦朝半两钱的质量比秦国时期质量还要好一些，胎体较厚，铜质配比较好，大小适中，破损钱币减少，做工较为精细，粗糙者只是偶见"（姚江波，2006）。秦半两钱从秦朝惠文王时期产生，到秦朝灭亡为止，大约经历了一个多世纪的时间，虽然时间不是很长，但是影响极其深远，基本上确定了中国古代主流钱币圆形方孔铜钱的雏形。

"半两"钱·秦汉时期

(2) 汉代：秦朝灭亡后，西汉王朝建立。西汉初期，高祖刘邦、景帝、文帝等都汲取了强秦暴政的教训，采取了"休养生息"的政策。汉代经济逐渐从战争创伤中走了出来，人们安居乐业，小农经济得到恢复，民间各种交易频繁，使得这一时期铜钱的需求量大增。但是在汉代初期的时候，依然使用半两钱。我们来看一则实例："半两钱与五铢钱同出。钱体大而肉薄，正反两面均无轮、廓，字体较大而见平阔，属八铢半两。直径 2.8 厘米"（湖南省文物考古研究所等，2001）。这一点也是可以理解的，因为钱币的流通毕竟不是说停下来就可以停止的，更换新的货币需要时间。但随着时间的推移，汉代逐步以五铢钱为正统。汉武帝元狩五年，"罢半两钱，行五铢钱"（《汉书·武帝纪》）。从此这种铸有"五铢"二字的圆形方孔铜钱开始在中国占据长达几百年的统治地位，直到隋代依然时兴五铢钱，可见其影响极大。我们来看一则实例："五铢钱共 118 枚。出土时与竹篾粘在一起，可知是用竹篓盛装的。正面有的有郭，有的无郭，背面均有周郭。直径 2.5、穿径 1 厘米，钱文为篆书'五铢'"（怀化市文物事业管理处，1999）。由此可见，汉代五铢钱在规模上的确是非常之大，显然印证着它是人们日常生活当中最常用的货币。

"五铢"钱范·汉代

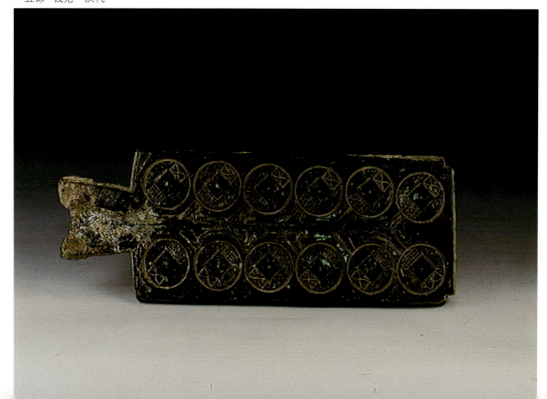

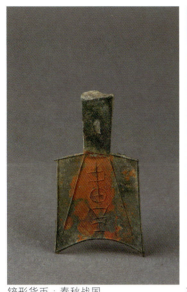 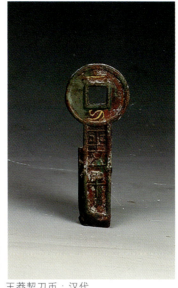 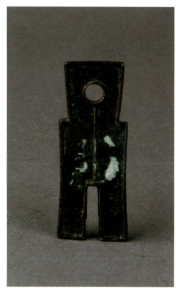

铲形货币·春秋战国　　　　王莽契刀币·汉代　　　　王莽"货币"钱·汉代

（3）王莽政权：汉五铢铜钱的发展也并非没有受挫。王莽从居摄二年开始铸造货币，大量搜刮民脂民膏。王莽首先是掀起了复古主义的思潮，将先秦货币的造型搬出来进行改造后以取代在当时通行的五铢。如制造出与先秦刀币不太一样的刀币。刀币造型有环，刀体如刀，有的时候更像是一个带环的钥匙，造型固定化，尺寸基本上都固定化了。环的造型实际上是一个圆形方孔的圆钱。在圆钱上有"一刀"二字，在刀身之上有平五千等几个字，读来就是"一刀平五千"。在刀上镶嵌有黄金，故此刀也俗称为"错金刀"。我们来看一则实例："金刀币2枚。M102∶36-1、2，置竹笥内。刀币分为环首和刀身两部分，环首为宽平缘，中有方穿孔，孔上下分别错有'一刀'两金字；刀身近似长方形，一面铸有阳文'平五千'。刀币通长7.1、宽1.5、厚0.5厘米，重为32.8克和30.1克"（扬州博物馆，2000）。

另外，还铸造了王莽货布钱，这种钱多为方首，平肩，方足，首部有圆形穿孔，币面铸有"货布"二字钱文，极具复古主义情怀。然而这些很好看的钱币，老百姓却不喜欢，因为就像插了一把刀在老百姓身上。如"一刀平五千"这几个字在现在看起来很平常，但在当时可不得了，直译这些字就是一个刀币就可以兑换5000个五铢钱。而在当时，这5000铢钱应该就是半斤黄金，两个铜刀币刻上几个字就可以兑换1斤的黄金，看来王莽的确是在抢掠老百姓的血汗钱，与强盗无异。在这种高压政策下，当时人敢怒不敢言，但这更为五铢钱的流行埋下了伏笔。人们认为，只有五铢钱才是最好的货币。王莽的暴政最终被人们所唾弃，东汉时期五铢钱继续流行。

（4）东汉：东汉时期随着王莽政权的覆灭，人们又一次迎来了五铢钱的时代。以往的五铢钱继续流行，同时又新铸造了许多五铢钱币。我们来看一则实例："铜钱 76 枚。均为五铢钱，分别出自 M1 和 M6 之中。其中 M1 出 42 枚，M6 出 34 枚。锈蚀严重，大多字迹模糊不清，少数仍可辨'五铢'字样"（广西文物工作队等，1998）。由此可见，五铢钱在东汉时期的流行程度，但在东汉时期，似乎在流行五铢钱的同时也流行一些其他的品种。我们来看一则实例："大泉五十 M9 出土一串，锈蚀严重，均与泥土黏结，数目无法统计。钱径 2.7、穿径 0.7 厘米"（广西壮族自治区文物工作队，1998）。由此可见，东汉时期铜钱进入了一个相对多元化的时代，甚至有一些王莽时期钱币在东汉的墓葬当中依然有见，只是数量比较少而已。另外，从铸币的情况上来看，汉代五铢钱的铸造实际上比较复杂，各个历史时期不是很一致。基本上是以新皇铸币的形式，在各个不同历史时期铸造同一种货币。两汉时期产生了很多较有代表性的铜钱，主要有下列几种：

"大泉五十"钱范·汉代

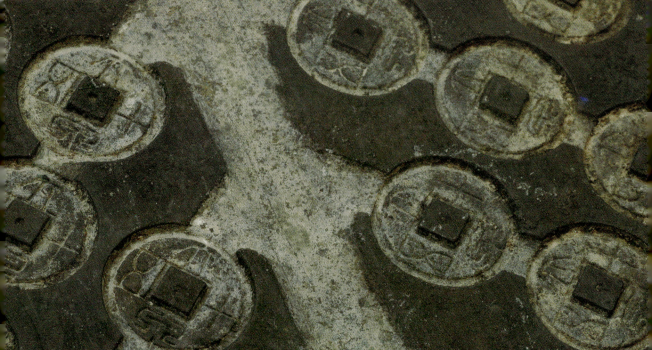

汉高祖——铸半两钱

汉高祖夫人高皇后——铸八铢半两、五分半两

汉文帝——铸四铢半两

汉武帝——铸三铢

汉武帝——铸五铢

汉元帝——铸五铢

汉宣帝——铸五铢

汉光武帝——铸五铢

汉灵帝——铸四出五铢

汉恒帝——铸对文五铢

以上为汉代较为著名的铜钱，我们在鉴赏时应注意分辨（姚江波，2006）。

（5）六朝：六朝时期依然盛行五铢钱，我们来看一则实例："钱币106枚。多出自后双室，均为五铢，依其形状及字体差异分三式"（老河口市博物馆，1998）。由此可见，五铢钱在六朝时期数量相当丰富。但六朝时期由于中国四分五裂，割据政权比较多，所以在钱币上虽然是以五铢为主，但是也有其他的一些货币出现，另外各个政权使用的五铢钱也不统一。如"六朝早期的魏国多使用五铢，明帝时曾铸五铢；蜀汉也铸造了五铢，钱文为'直百五铢'，出土地点多在今天的四川。看来五铢钱在六朝时期依然是较为流行的货币。吴国所铸造的货币特征明显，没有沿用五铢钱，而是铸造了'大泉五千''大泉两千''大泉当千''大泉五百'等特征较为鲜明的货币品种，使人的耳目豁然一新"（姚江波，2006）。由此可见，六朝时期虽然还是五铢钱一统天下，但是其他货币也是时常有见，而且钱币在大小、造型等特征上都有所不同。特别是复古主义思潮比较严重，从而造就了六朝货币丰富多彩的局面。同时，我们也可以看到中国铜钱造型与规制的统一与否与政权的关系密切。二者之间的关系呈现出的是正比，这些时代背景特征我们在鉴定时应注意分辨。

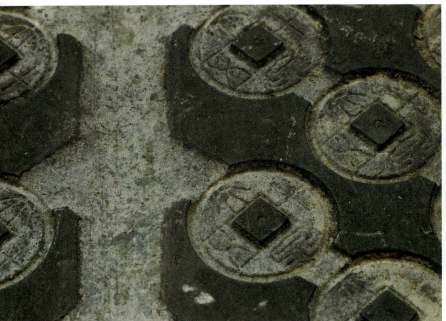
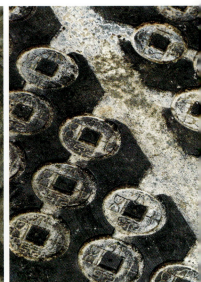

流通性较好的"大泉五十"·汉代

"大泉五十"钱范·汉代

二、从地域上鉴定

铜钱在秦汉六朝时期,实际上已经没有什么地域之分,这与货币的流通性有关。各个地区不同种类的铜钱常常夹杂在一起使用。相比较秦汉六朝时期货币的这些特征,我们可以清晰地看到:秦代货币统一,普天之下,莫非王土;率土之滨,莫非王臣,各个地区都使用的是秦半两钱。到了汉代初期,继续沿用秦半两钱,和发行新的货币。我们来看一则实例:"半两钱与五铢钱同出"(湖南省文物考古研究所等,2001)。这一点成为铜钱地域特征的重要内容。王莽政权发行的货币"一刀平五千""大泉五十""小泉直一""中泉三十""大黄布千""次布九百""第布八百""幼布三百"等诸多货币在东汉时期也有使用。我们来看一则实例:"共129枚,包括货泉和五铢钱"(绵阳博物馆等,2003)。只不过在使用的数量上有不同而已。如东汉时期从墓葬出土情况来看,主要以五铢钱为主,王莽钱的使用量已经很少。关于这一点,我们也来看一则实例:"货泉仅于M32中发现一枚"(广西壮族自治区文物工作队,1998)。但这只是从随葬上来看,在当时这种钱究竟是否使用还需

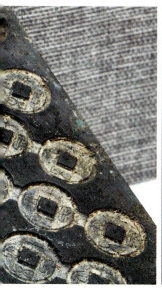

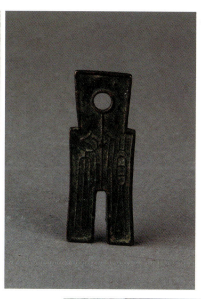

王莽"货币"钱·汉代

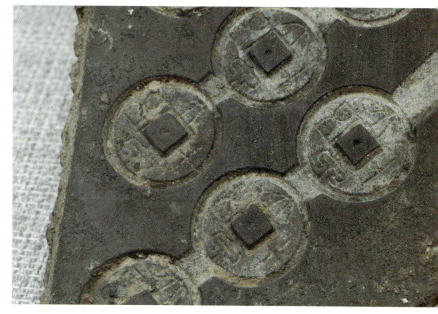

"大泉五十"钱范·汉代

要考证。同样在地域特征上六朝时期也是这样，囊括了更多前代的货币共同使用。来看一则发掘材料："种类包括'五铢''大泉五十''布泉''常平五铢''五行大布'等"（中国社会科学院考古研究所洛阳汉魏故城队等，2003）。由此可见，囊括钱币种类之多。这样看来，秦汉六朝时期的铜钱在地域特征上已经弱化到了极点。在目前中国的任何一个地方，如果发现秦汉六朝时期的任何一种铜钱都是正常的。

三、从出土数量上鉴定

秦汉六朝时期铜钱数量较之战国时期有了倍增,墓葬、遗址、窖藏内都有出土。但遗址内出土铜钱的数量显然比较少,主要以墓葬和窖藏出土为主。而且在时代上特征鲜明,秦代最少,汉代最多,六朝略少。这个比例的关系我们来看几则实例就很清楚了:秦代"半两钱1枚"(山西省考古研究所侯马工作站,2002)。由此可见,秦代铜钱的数量的确是比较少的,墓葬当中也不舍得随葬很多,只有区区的1枚而已。但是到了汉代这种数量关系出现了相当大的增加。"约18万枚"(韦正等,2000)。由此可见,汉代铜钱的数量真的是非常的多,此时的汉代人也有足够的财力随葬铜钱。但这显然与汉代社会盛行的厚葬之风有关。汉代黄老哲学盛行,汉代人认为,人死不过是像搬家一样,从一个世界搬到另外一个世界里去生活。人的肉体消亡了,但灵魂不灭。在这种思想的指导下汉代人将人世间的一切都做成明器或者是实用器直接下葬。如家里有几只猪,几只鸭都将其做成明器,以供自己在另外一个世界里继续享用。而大量的铜钱也就是在这样的背景之下而下葬的。这一点我们在鉴定时应注意分辨。但这种大规模随葬铜钱的情

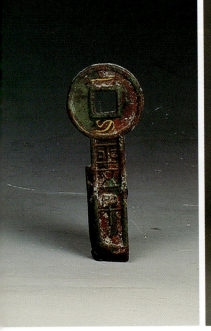

王莽契刀币·汉代

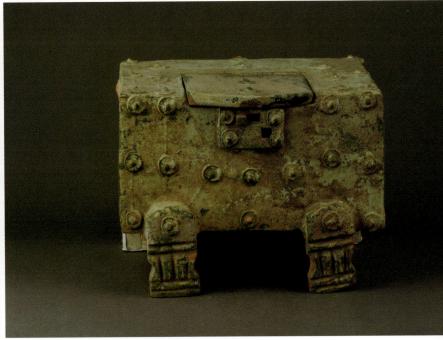

绿釉陶储·汉代

况并没有持续多久。我们来看一则六朝时期的实例:"铜钱14枚(M1:31)。圆形方孔,锈蚀严重,无法辨识文字。孔径1、钱径2.6、厚0.2厘米"(南京市博物馆等,1998)。由此可见,数量比较少。

再来看一则实例:"铜钱2枚。M:17-2,已锈蚀,钱文不清。M:17-1,为五铢"(滕州市文化局等,1999)。以上两座墓葬虽然一个是江苏,一个是山东,但是在出土数量上却表现出了同一性,既数量非常少。与汉代出土数量十几万枚简直不可相比,几乎可以忽略不计。出现这种情况的原因很复杂,主要是由于连年的战争使得民财匮乏。汉代一直实行的厚葬制度被统治者所禁止,曹操成立了历史上第一个类似于现代考古工作队的掘尸队,专门挖墓以盗得金银财宝以充军费。六朝时期政府虽然对厚葬进行打压,而且现实社会当中使用的货币显然是首先被禁止像汉代那样大规模随葬。六朝时期,中国古代厚葬习俗实际上进入了最为低谷的时期。但这种人为的打压并没有解决人们内心深处"灵魂不灭"的观念。于是在这种观念之下,六朝时期的人们往往还是偷偷地往墓葬当中随葬少量的铜钱。这一点,在当时保密得很好,我们现在看到这些随葬铜钱的墓主人,的确是违反了当时的一些规制。这些特征,我们在鉴定时应注意分辨。

灰陶储·汉六朝

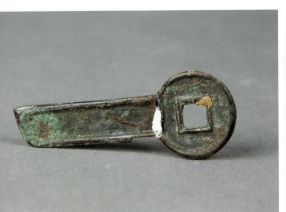
精致的王莽契刀币·汉代

精致的"大泉五十"·汉代

四、从精致程度上鉴定

秦汉六朝时期,铜钱在精致程度上特征比较复杂。总体来看,铜钱作为当时主要的货币,在形制上是统一的,所以在精致程度上应该也是较为统一,以精致为主流。但从精致的程度上看却是大为不同,而且表现出了一定的规律性特征,主要是以时代为显著特征。秦代半两钱较为精致,打磨精细,但精致的程度显然有限;西汉延续秦代特征,在精致程度上有限。我们来看一则实例:五铢钱"Ⅲ式:字体瘦小,'五'字交笔略曲,'铢'字模糊"(湖南省文物考古研究所等,2001)。可见在字迹上有时还尚有模糊的情况。整个汉代,五铢钱在精致程度上是越来越向着规整的方向发展。

不过,整个秦汉六朝时期最为精致的钱币却不是五铢,而是王莽政权所铸造的钱币。如契刀币、大泉五十、小泉值一等都十分精致,甚至还有很多错金刀币。显然这些钱币的精致程度过于高,已经超出了普通货币等价交换的功能,是一种艺术品。但是,王莽明知道这些,却还是铸造了它们,目的就是搜刮民财。命令在这些钱币上铭文,如一刀平五千,就是一个小小的刀币就要兑换5000个五铢钱,所以精致程度对于这类钱币显然是重要的。六朝时期整个铸造钱币的水平与汉代基本相似,但显然不及王莽时期铸造的铜钱精致。

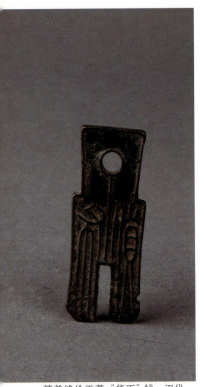
精美绝伦王莽"货币"钱·汉代

五、从品相上鉴定

秦汉六朝时期铜钱在品相上比较复杂。由于距离现在时间比较久远,所以完好无损、品相优者有见;但品相不是很好的情况也很常见。通常情况下,秦半两和五铢钱品相没有王莽钱优,这主要与使用的铜质不同有关。王莽政权发行的铜钱普遍在铜质上比较好,而且比较厚重,耐腐蚀能力很强,所以在品相上一般都比较好,很多在品相上是精美绝伦。但半两和五铢钱虽然在铜质的配比上也比较好,但是由于极讲究成本,而且胎壁比较薄,抗腐蚀的能力不是很强,很多钱币会有残缺的情况出现。我们来看一则实例:"五铢钱 5 串。M9 出土二串,均与泥土黏结,达数十枚;M27 出土二串,M8 出土一串,均锈蚀严重"(广西壮族自治区文物工作队,1998)。由此可见,这组实例中的五铢在品相上不是很好,其原因主要是由于锈蚀。这并不是一个孤例,而是较具普遍性特征。

品相较优王莽"货币"钱·汉代

圆形方孔"大泉五十"·汉代

圆形方孔"大泉五十"钱范·汉代

六、从造型上鉴定

秦汉六朝时期铜钱的造型很明确，分为两个部分：主体是五铢钱，圆形方孔；另外一部分就是王莽时期铸造的钱币，主要以复古主义思潮为主，造型比较复杂，刀币、布币、圆形方孔钱等都有见。不过王莽时期的钱币在数量上比较少，与五铢的总量几乎不可相比。秦汉六朝时期铜钱总的特点是以简洁明快为主，很少见到矫揉造作和造型模棱两可的形制。我们来看两则实例：

（1）契刀币："契刀币8枚。重12.3～16.7克，置竹笥内。刀币分为环首和刀身两部分，环首为宽平缘，中有方穿孔，孔的左右分别铸有阳文篆书'契刀'两字；刀身近似长方形，一面铸有阳文'五百'两字。M102∶36—3，通长7.4、宽1.5、厚0.35厘米"（扬州博物馆，2000）。契刀币是王莽时期重要的货币类型，在造型上有一定的规制。以上实例的契刀币均较为完整，基本上为我们展示了契刀币的造型，有环首和刀身两部分，刃部很明显，环首有方形穿孔，总之与先前刀币是有区别的。但显然在工艺的精致程度上远超过春秋战国时期的刀币，造型规整，几无变形器，与现在钥匙的造型有些相像，携带很方便，造型兼具实用与装饰的双重功能。这种货币虽然在总量上不是很多，但是影响比较大，六朝时期依然有使用。

精致的王莽契刀币·汉代

"大泉五十"·汉代

(2)大泉五十:"大泉五十19枚。重7.1～9.9克,置竹笥内。M102:36-13、18,钱径2.8、厚0.2厘米"(扬州博物馆,2000)。这是一种铸造十分精致的货币。虽然该实例不能说明其造型的精致程度,但是从总量上看显然与同类大小的钱币相比较重。总之在造型上具有固定化的特征,没有太大的变化。大泉五十的发行,也说明王莽并未将复古刀币、布币定为法定货币,而是在居摄二年就发行了"大泉五十"圆形方孔钱。另外,还发行了"小泉直一""中泉三十"等圆形方孔钱。总之,"在王莽时期虽然废止了五铢钱等一批圆钱造型的货币,但新的圆钱货币很快就被铸造了出来。在天凤元年又铸造了货泉,布泉也应为王莽时期所铸。这说明王莽并非真正复古,而是大规模急于发行钱币,以得到更多的财富而已"(姚江波,2006)。

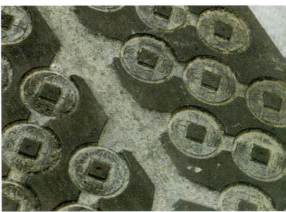

"大泉五十"铜钱·汉代

总之王莽时期的钱币,与传统的五铢钱相比造型较为夸张,形制多样化。但王莽时期的这些造型各异的货币,并不是凭空想象而来,而都是有本而仿。如货泉仿春秋战国时期布币,而刀币则是很明显仿春秋战国时期齐国和燕国的刀币造型。这一时期的钱币在模仿的基础上加以改造而成,并形成了自身鲜明的时代特征。

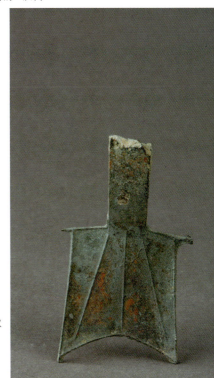

布币·春秋

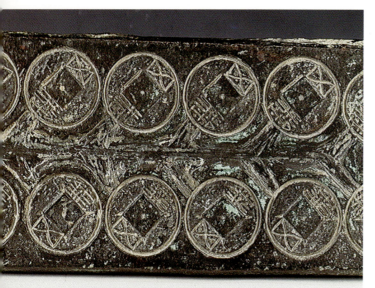

"五铢"钱·汉代

而传统的五铢钱在秦汉六朝时期功能特征十分明确,以体积大小的变化为主。我们来看一则实例:"剪轮五铢 4 枚。直径 1.6～1.8、廓边长 1 厘米"(广西恭城县文管所,1998)。由此可见,同一座墓葬中的五铢钱在直径上都有差距。虽然这种差别不是很大,但是毕竟存在着一定程度差异化特征。

七、从浇铸上鉴定

秦汉六朝时期铜钱浇铸的范模各种材料都有见,但主要以陶质的为主。在一个范模之上可以铸造相当多的钱币,陶范也是不断被发现。由于货币的造型较为简单,所以基本上都是浇铸后直接成型,而不必去进行合范,所以这一时期货币基本上都是没有范线和垫片。

八、从器形之间鉴定

秦汉六朝时期的铜钱由于浇铸是在同一个模子之上进行,只要是相同模子之间的钱币非常相像,甚至给人一样的感觉。但由于秦汉六朝近乎原始的浇铸工艺,再加之钱币铸造时期的质量优劣不一,所以真正相同的秦汉六朝铜钱不是很常见,从绝对意义上讲,应该都或多或少地有一些不一致的地方。而不同地区、时代、模范制作的铜钱之间区别就更大了,特别是五铢钱币在大小及孔径上

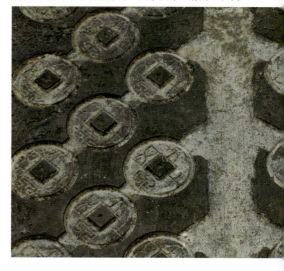

同一范模铸造比较相像的"大泉五十"铜钱·汉代

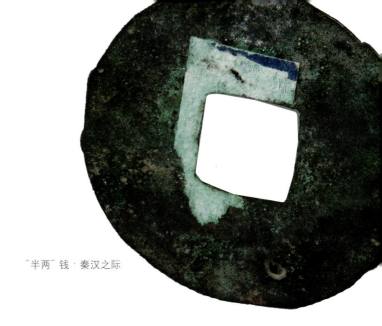

"半两"钱·秦汉之际

常常是不同的,而且变化很丰富。对于王莽时期的钱币来讲,由于造型复杂,工艺讲究,所以在造型上基本上都是相同的,从视觉上很难区分异同。但这些都是相对于一段历史时期而言的,如果是在不同的时代,可能区别会更大一些。如五铢和三国时期蜀国和吴国铸造的钱币区别就比较大。

九、从量尺寸上鉴定

准确的测量工作是鉴定铜钱的基础。如通过对被鉴定铜钱的直径和孔径等各个部位的准确测量,我们就可以通过这些数据和已有的标准器进行对比,然后得出一些相关的结论。对于铜钱而言,尺寸鉴定显得尤为重要,因为货币本身就是一种量器,在造型及厚薄等特征上都有一定的规制。由于近些年来铜钱发现数量很多,所以使得我们有机会得到一系列的尺寸数据。下面就让我们来看一看:

(1) 半两钱:半两钱的尺寸特征,我们来看一则秦代实例:"铜'半两'钱(M1399:1)。无廓。直径2.4厘米、穿方为0.7厘米×0.65厘米"(山西省考古研究所侯马工作站,2002)。再来看一枚汉代半两钱的尺寸特征:"半两(T3③:24)。钱径2.4、穿宽0.7、厚0.1厘米"(中国社会科学院考古研究所等,2000)。由此可见,秦汉两代半两钱在直径上是一致的,穿孔的尺寸基本也是一致。但显然并不是所有的汉代半两钱都同秦代具有相似性。为了说明这一问题我们再来看一则实例:"半两钱,直径2.8厘米"(湖南省文物考古研究所等,2001)。由此可见,这枚半两钱显然比较大,可见其相异性的特征主要体现在大小不一上,在造型上并没有过于大的区别。

（2）五铢钱：五铢钱在尺寸上的特征比较复杂，从地域上看，五铢钱的地域特征不明确，在不同地区会出现大小相当一致性器皿。我们来看两则实例："五铢钱直径 2.5 厘米"（湖南省文物考古研究所等，2001）。"五铢钱直径 2.5"（怀化地区文物管理处等，1998）。由此可见，两地虽然相隔有一段距离，但是在出土五铢的尺寸特征上却有着惊人相似性。说明五铢钱在当时来讲的确是具有一定的规制，各地基本上都是按照规制来制作，就是钱径为 2.5 厘米。五铢钱例子相当多，如五铢钱"钱径 2.5"（开封市文物管理处，2000）。

总之，2.5 厘米是五铢钱在尺寸特征上的标志性数据。

"五铢"钱范·汉代

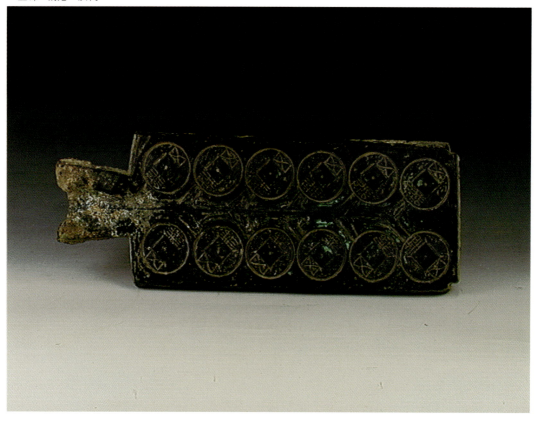

但是显然在汉代也有超出或者低于 2.5 厘米的情况。这样的例子也是不胜枚举：①"均为五铢钱，M20∶83-1，直径 2.4 厘米"（怀化市文物事业管理处，1999）；②"钱径 2.59 厘米"（开封市文物管理处，2000）的钱币；③"五铢钱，一般钱径为 2.5 厘米，但 M4 出现了一枚直径 2.2 厘米的剪轮小钱"（银雀山考古发掘队，1999）。例子过多就不再赘举，不过由此我们已经可以看到汉代五铢铜钱在尺寸特征上的大致规律性特征。鉴定时应注意分辨。

六朝时期五铢的尺寸与汉代基本相似，我们来看一则实例："铜钱 9 枚。内方外圆，正面浇铸'五铢'。直径 2.5 厘米"（宁波市考古研究所等，2003）。当然超出或者低于的情况都有见，但幅度显然都不是很大。

(3) 货泉：关于王莽时期的钱币中华人民共和国成立后也出土了不少，特别是近些年来出土的相当多。我们来看一组实例："货泉钱径 2.6、穿边长 0.7、钱厚 0.3~0.5 厘米；钱径 2.3、穿边长 0.65、钱厚 0.22 厘米；钱径 2.2、穿边长 0.7、钱厚 0.15 厘米"（中国社会科学院考古研究所等，2002）。这组实例是在长安城内出土，显然具有相当强的代表性。从直径上看，货泉具有一定的差异性特征，但多在 2.2~2.6 厘米之间，当然超出或者低于的情况也有见。穿孔的尺寸特征相异性不是很大，而且比较规整，为正方形。区别较大的是在钱币的厚度特征上差异性较大，从 0.1~0.5 厘米的情况都有见。可见其在重量上区别也是较大的。而区别如此之大的货币显然普及性不如五铢钱等。

(4) 大泉五十：大泉五十在尺寸特征上比较复杂，相互之间的差距也较大。我们来看汉长安城桂宫四号建筑遗址发掘简报提供的数据：T4③∶7，钱径 3、穿边长 0.7、钱厚 0.36 厘米。T3③∶21，钱径 2.8、穿边长 0.8、钱厚 0.27 厘米。T1③∶69，钱身较厚，内外有郭。钱径 2.8、穿边长 0.8、钱厚 0.26 厘米。(T7③∶58)。钱径 2.7、穿边长 0.8、厚 0.25 厘米；(T4③∶3)。内外有郭。钱径 2.9、穿宽 0.8、厚 0.27 厘米（中国社会科学院考古研究所等，1999）。由这组数据我们很容易分析得出大泉五十在尺寸特征上的特点。从直径上看，分别是 3、2.8、2.8、2.7、2.9 厘米。由此可见，大泉五十铜钱在直径上显然是在 2.7~3 厘米上下波动，当然超出和低于的情况也有见，但 2.8 厘米显然是一个较强的参照数值。

"大泉五十"铜钱·汉代

"大泉五十"铜钱·汉代

孔径基本一致的"大泉五十"·汉代

从孔径上看，分别为0.7、0.8、0.8、0.8厘米，由此可见，大泉五十在孔径特征上基本一致，参考数值显然应该定在0.8厘米左右。但这只是概率性质的，并不具备规律性特征，我们在鉴定时应注意区别。从厚度上看，分别为0.36、0.27、0.26、0.27、0.25厘米，这样我们可以看到在厚度特征上大泉五十同所有的王莽钱一样都具有较大差异性特征。这说明该钱币显然还不是成熟意义上的货币。实际上这符合王莽时期钱币的特点。王莽并不是不知道这些，而是本身就是将这些新铸造的货币用作聚集老五铢的手段，也没有打算让其长期使用。鉴定时应注意分辨。

十、从铭文上鉴定

秦汉六朝时期铜钱上的铭文可以用既简单又复杂来形容。简单是指货币上的铭文比春秋战国时期种类要少得多。除了王莽时期的货币上字数比较多一些,基本上以"五铢"二字为显著特征。但复杂的是"五铢"两个字在书体及诸多特征上存在着细微的区别。我们来看一组实例:"Ⅰ式:钱文字体较大,与穿等高,'五'字交笔斜直"。再看同一座墓葬出土的铜钱"Ⅱ式:较Ⅰ式字体稍小,"五"字交笔略曲"(湖南省文物考古研究所等,2001)。由此可见,在西汉时期五铢钱的铭文书写较为随意,不仅仅是不同地域、不同墓葬之间、甚至同一座墓葬当中都会出土一些铭文不同的五铢钱。但它们之间的差别显然是微小的,书法意义上的,简单地说就是不学习书法的人很难观测得很清楚。但这种区别普遍性。同样东汉时期也是这样。我们来看一则实例:"Ⅱ式:19枚。钱文'五'字交股两笔较弯曲,'铢'字的金字头如矢状,'朱'字圆折。Ⅲ式:9枚。铸造清晰,笔画松散"(洛阳市文物工作队,1997)。由此可见,东汉时期同一座墓葬当中五铢钱字体也不尽相同,可以分为诸多的类型。但它们之间的差别也不是很大,是微小的。看来东汉时期基本上延续了西汉时期五铢钱对于字体书写的特征,即多元性、创造性的特征。同样,六朝时期也是这样,因此观看汉魏六朝时期五铢钱文犹如是在欣赏一幅幅的书法作品,使人犹入幻境。鉴定时应注意分辨。总体来看,汉魏六朝时期的五铢钱铭文在字体上以清晰为主,笔力苍劲,流畅自若,挥洒自如,书法的气息浓郁,宣泄的气息浓郁。

"契刀五百"铜钱·汉代

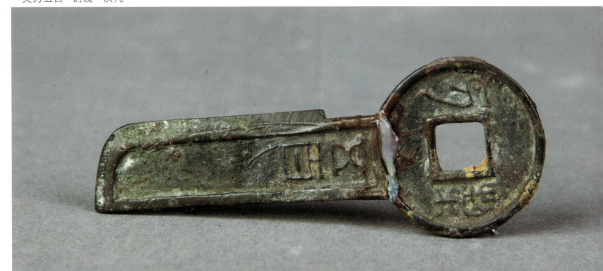

笔力苍劲"大泉五十"·汉代

另外,在王莽时期钱币的铭文,字逐渐多起来,如"大泉五十""小泉直一""中泉三十""契刀五百"等。这些铭文字体较为俊秀,线条流畅,苍劲有力、圆润,可以说是精美绝伦。另外,王莽还铸造了著名的十布,如平首、平肩、方足、方裆等布币,并以铭文点睛。如"次布九百""第布八百""幼布三百""大黄布千"等。由此可见,王莽钱在铭文上相当繁荣。不过虽然很华丽,但如果我们从货币一般等价物的角度来看这些铭文显然意思很明确,就是兑换钱的意思。如"契刀五百"就是一个刀币可以兑换500个五铢。王莽政权发行的货币上虽然铭文很丰富,但显然不是主流。通常情况下"'货布'的铭文字很大,呈长方体,几乎占满了布币的表面"(姚江波,2006)。不过王莽钱数量很少,我们在鉴定时注意到就可以了。

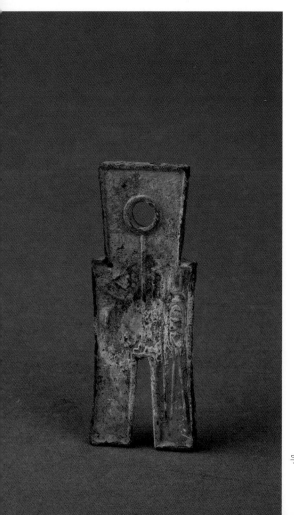

字体较大王莽"货币"钱·汉代

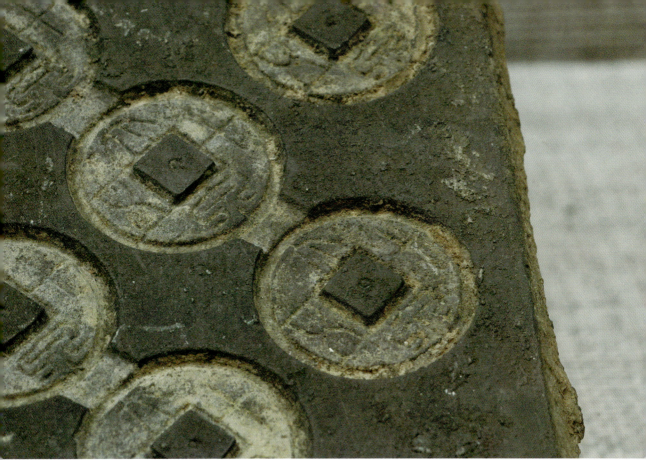

几无流通痕迹的"大泉五十"钱范·汉代

十一、从流铜上鉴定

秦汉六朝时期在铜钱之上流铜的情况有见,但已经不像战国圜钱那样的明显。多数范模制作得较为精细,基本上是一次成型,需要打磨的地方很少,有的还直接剪切。所以秦汉六朝时期钱币流铜现象变得极为轻微。实际上,推动流铜现象减少的原因还有一点,就是没有流铜的钱币也最大限度地实现了节约铜的目的。王莽时期钱币在流铜特征上更少,这一点很明确,打磨非常仔细,基本上不见流铜现象,只是偶见有轻微流铜的现象。

十二、从铜锈上鉴定

秦汉六朝时期铜钱上的铜锈很常见,由于距离现在比较久远,所以基本上都有铜锈,达到100%。这样的一个比例的确是非常大。但是从具体锈蚀的程度上看,残缺千差万别,这一点很明确,大致主要有这样几种形式:

(1) 普通锈蚀:指的是铜锈只有薄薄的一层,局部的、没有粉状锈蚀等严重锈蚀特征,钱币没有因锈蚀而残缺的情况。这种情况很常见,可以说占到锈蚀的主流地位。一般在墓葬和遗址中出土的钱币多是这样;但是在窖藏中出土的铜钱多数不是这样,而是较为严重。

(2) 严重锈蚀:严重锈蚀的铜钱也比较常见,秦汉六朝时期的铜钱在发现的时候很多是自身粘连在一起的,需要处理才能够相互分开。我们来看一则实例:"铜钱129枚。均为五铢钱,大多已粘连在一起"(怀化市文物事业管理处,1999)。由此可见,其锈蚀的严重性。当然这是自身粘连在一起的情况,另外还有与其他物质粘连在一起的情况。我们再来看一则实例:"五铢钱共118枚。出土时与竹箧粘在一起"(怀化市文物事业管理处,1999)。这说明秦汉时期的锈蚀的确比较严重。这些相互粘连或者是与其他物质相互粘连的情况,一般情况下不要进行机械处理,应进入专门的文物修复机构进行可续处理,以使其分开。如果是应急需要,可以用醋略泡一下即可分开。但本书不建议在没有预案的情况下使用此种方法。鉴定时应注意分辨。这种钱币以窖藏发现的五铢钱为显著特征。王莽钱在这方面好一些。

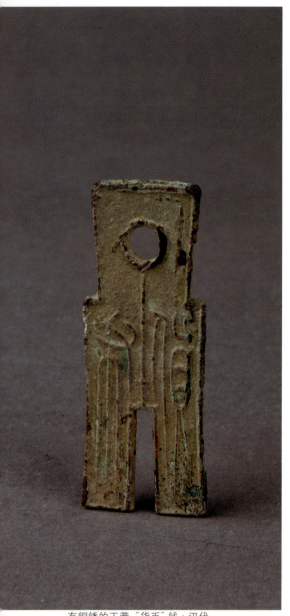

有铜锈的王莽"货币"钱·汉代

锈蚀较轻王莽"货币"钱·汉代

(3) 粉状锈：秦汉六朝时期的铜钱由于距离我们现在比较久远，再加之保存环境的参差不齐，在恶劣的环境之下，或者在受到传染的情况下，就会形成粉状锈。这种锈蚀先是以点状起锈，之后不断扩散，最终可以使整个钱币化为乌有。这种锈蚀在秦汉六朝时期的铜钱上偶有见，我们应该特别注意对这种锈蚀的剔除和保护。

总之，秦汉六朝时期铜钱的锈蚀情况很复杂，不过，从成因上看，锈蚀主要是受环境的影响，如潮湿的环境，在墓葬和窖藏内长时间起化学反应，就容易形成一些铜锈。通常的情况是在我国南方地区铜锈比较严重，这与其潮湿的气候有关。而在北方地区铜钱的铜锈要好得多，如山东、河北、河南等地都出土有秦汉六朝时期的铜钱，在铜锈上基本不是很严重。

十三、从残缺上鉴定

秦汉六朝铜钱有残缺的情况,但并不是很常见。这样的实例也很难找,这一点印证了铜钱作为流通货币,其科学配比性比较好,使得铜钱坚硬而有韧性。再加之的圆形方孔的造型,薄片状态等特点,这些使得秦汉六朝时期的钱币保存状况比较好。但是相比较而言,这一时期的圆形方孔钱,显然比王莽时期的异形钱币保存得要好,这一点是显而易见的。虽然王莽时期的铜钱比较厚,但在铜质的配比上显然没有传统的五铢钱科学,而且造型比较大,刀、铲等造型的货币最容易折断,但残缺的情况也是比较少见。由此可见,这一时期的铜钱在残缺特征上比较弱化。

十四、规 整

秦汉六朝铜钱在规整程度上普遍比较好,以规整为显著特征。但是具体情况比较复杂,有见不规整的情况,虽然数量很少,基本上为偶见。相对于传统五铢和王莽钱币来讲,在规整程度上王莽钱显然优于五铢钱,因为王莽钱铸造特别讲究,就是要以精美绝伦隽永的造型取胜,有时不太讲究成本,而五铢钱则是靠传统、靠技术、靠成本来进行铸造,所以有的时候会有不规整的情况,但一般情况下都比较轻微。再者汉代铜钱边缘通常情况下都打磨得比较干净,这也有效避免了由于流铜而形成的轻微不规整现象。

大量发行的"大泉五十"·汉代

"大泉五十"·汉代

十五、从铜质上鉴定

秦汉六朝时期的铜钱在铜质上普遍比较优,这与铜钱为流通货币的功能有关。有些保存比价好的铜钱,直到我们现在拿在手中犹如汉代一样。试想如果这种钱一直使用,直到我们今天显然也是没有任何问题的。当然秦汉六朝时期的铜钱质地之优,显然并不是指使用铜的量大,而是合理配比,科学配方,以技术手段使之成为强度和柔韧性俱佳的金属货币,历久如新,揉而不断,锈而不穿。相比较而言,王莽时期铸造的钱币在铜质上比较好,但在配比的科学性上显然不如五铢,因为经常发现有断裂的情况,这一点在当时可能任何人都没有发现。但是到了今天却很明白。王莽铸造的漂亮钱币在柔韧性上显然没有经受住时光的考验。

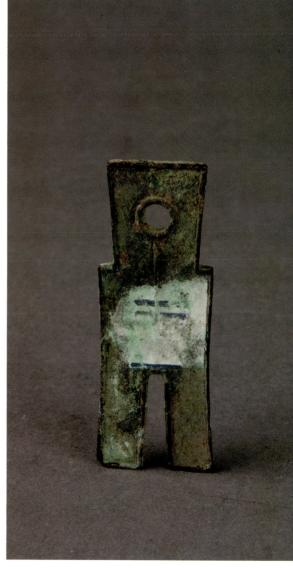

铜质较优王莽"货币"钱·汉代

造型规整的"大泉五十"·汉代

十六、从气味上鉴定

秦汉六朝时期的铜钱虽然有铜锈,但由于时间过于久远,基本上没有刺鼻的气味。而现在制作的假钱币,大多数都要经过酸咬一下才能够呈现出在地下埋藏多年的锈迹斑斑。这种伪造的古币显然会留下一些异样的气味,高仿品比较轻微,低仿品非常的刺鼻。因此,有刺鼻气味的铜钱显然是伪器无疑。

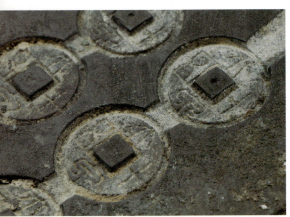

无任何气味的"大泉五十"·汉代

第二节 隋唐五代铜钱鉴定

一、从时代背景上鉴定

(1)隋代:隋代结束了六朝时期长期战争的局面,中国又一次得到了统一,客观上有利于经济的发展和南北的交流。隋代继续沿用自汉代以来就使用的主流货币五铢。隋五铢基本上在隋代是统一的货币,因为在隋代除了隋五铢外很少见到其他造型的铜钱,可以说是仅见"五铢"钱。看来,隋代受传统的影响极为深刻。不过隋代显然是一个极短暂的王朝,由于隋炀帝的荒淫无度,隋代很快灭亡,只有短短几十年的时间,这也是造就隋代货币数量比较少的重要原因之一。

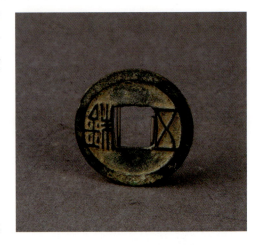

"五铢"铜钱·隋代

(2) 唐代：唐代社会在隋代统一的基础上迅速发展，达到了我国封建社会最鼎盛的阶段。物质文化极度繁荣，社会稳定，国际交流频繁，先后出现了"贞观之治"和"开元盛世"。高度发达的物质文化使得中国古代铜钱在唐代取得了突破性的发展。首先，突破了五铢钱自汉代以来一统天下的格局。不过在唐代初期依然沿用传统"五铢"钱，唐武德四年才废除"五铢"，使用"开通元宝"钱，开年号钱之先河。之后又先后铸造了"乾封泉宝""乾元重宝"；叛将史思明又铸造"得壹元宝"等。可见，自从"开元通宝"之后中国古代铜钱进入年号时代。唐代铜钱铸造，总体上较为精致，达到了较高水平。另外，唐代社会这些铜钱实用时间都比较长，如"开元通宝"钱的使用几乎贯穿于整个盛唐社会的始终。但安史之乱之后，由于唐代从物质文化的巅峰状态坠落，在各个方面均有所下降，在铜钱上同样也是这样。特别是在工艺水平上有所下降，只不过对于钱币而言这种下降的不是很明显而已。

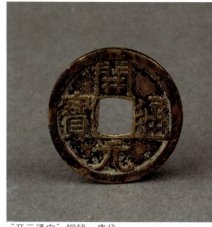

"开元通宝"铜钱·唐代

(3) 五代时期：五代时期铜钱在铸造上显然受到唐代物质文化衰落的影响，铸造货币在数量上不是太多，但在种类上却十分丰富。常见的主要有"开成元宝""汉通元宝""天福元宝""周通元宝""乾封泉宝""乾封泉宝""永平元宝""光天元宝""乾德元宝""大齐通宝""应天元宝""唐国通宝""永安一百"等。由上可见，五代时期钱币的种类很多，但每一种的数量并不是很多。另外，还使用开元通宝钱。五代时期也继续流通开元通宝。我们来看一则实例："铜钱 39 枚。其中唐开元通宝 22 枚，南唐开元通宝 14 枚"（俞洪顺等，1999）。由此可见，五代时期开元通宝的影响依然还是很大。总之，这一时期的铜钱在许多方面都是仿唐代，在工艺水平及创新等各个方面都没有明显的革新。

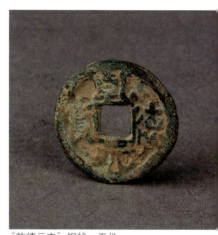

"乾德元宝"铜钱·五代

孔径较大"五铢"铜钱·隋代

二、隋代钱币鉴定要点

隋代时间较短，其鉴定要点特征鲜明，所以我们将其单列出来看一下。首先从件数特征上看，隋代钱币的件数特征比较明确，多为墓葬出土，在遗址中很少见到，出土数量多为1～2件，并不多见，因此在总量上也比较少。从造型特征上看，隋代钱币的造型特征主要为圆形、方孔、有郭，郭的外郭较阔，无内郭。从孔部特征上看，隋代钱币的孔部多呈现出的正方形孔，较为规整，这显然符合货币作为一般等价物的功能，只是偶见有不规则的正方形的情况。一般看起来孔径较大，占据钱面的大部。这样显然可以节省更多的铜质。方孔多位于钱的正中央，孔四周起微棱。由此可见，隋代铜钱在造型上的确还是比较规整，其隽永的标准就是规整。

从铭文特征上看，隋代铜钱的铭文"五铢"具有鲜明的特征，首先是字体较为工整，文字书写有力，线条圆润、流畅，工艺较精。在书写位置上，"五铢"两个字多书写在方孔的两侧。我们知道，隋代铜钱方孔本身就比较大，再加之这两个大字，所以整个钱面看

起来很饱满，字体也显得更大，其高度基本上与方孔平齐，鉴定时我们应注意到这些细部的特征。另外，隋代"五铢"中"五"字在右，"铢"字在左，字体清晰，精美绝伦，有以字为装饰的倾向。从背面特征上看，隋代钱币的背部一般不是对铭，没有文字，通常也没有纹饰，而是光素的，看来隋代五铢还是极为讲究成本的，一切从简，干脆利落，这是其显著特征。从锈蚀特征上看，隋代钱币的锈蚀特征非常明显，就是一般都有锈，但是锈蚀比较轻微，从部位上看多是布满全身，多是一层淡淡的锈蚀，绿色为主，斑杂色的情况也有。从铜质特征上看，隋代钱币在铜质上比较好，铜锡比例比较恰当，铜质很差的情况几乎不见，同样配比不科学的情况也很少见，基本上维持在一个较为稳定情况之下。从完残特征上看，隋代钱币的完残特征明确，以完整为显著特征，很少见到不完整的情况，残的情况有见，不过显然都不是很严重，这与其过小的造型，以及平面的造型密切相关。从浇铸特征上看，隋代钱币的浇铸以金属范为主，当然也有用陶范浇铸的情况。从范线及垫片上看，无论是金属范还是陶范铸造都不会有范线和垫片的存在。从工艺特征上看，隋代钱币在工艺水平上比较高，工艺精湛，打磨特别仔细，不留死角，像战国时期那样流铜的现象基本不见。从功能特征上看，隋代钱币的功能特征很明确，主要是货币的功能；另外也作为实用器来随葬，这也是我们现在可以看到隋代铜钱的原因。从作伪特征上看，隋代钱币的作伪特征比较明确。由于制作简单，伪器比较多，而且造型比较小，这就需要我们仔细辨认。从钱径上看，隋代钱币的钱径比较清晰，钱径特征较为集中，多集中在2厘米左右。我们来看一则实例："五铢钱Ⅰ式：1枚（M3∶11-1）。'五'字交笔缓曲，窄廓。直径2.2"（河北省文物研究所等，2001）。由此可见，隋代五铢在直径特征上显然是固定化了。但并不是说大于或者小于2厘米的尺寸特征没有，只是数量很少不是主流而已。鉴定时我们应注意分辨。从孔径特征上看，隋代五铢的孔径特征也是比较清晰，固定化到了一定的程度，基本上在0.8～1厘米，超出1厘米的情况很少见。我们来看一则实例："五铢钱穿径0.8厘米"（河北省文物研究所等，2001）。由此可见，隋代五铢在孔径上比较稳定，显然是受到一定的规制约束。

 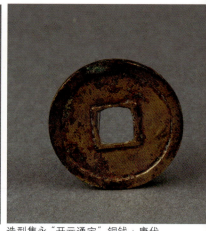

"唐国通宝"铜钱·五代　　"开元通宝"铜钱·唐代　　造型隽永"开元通宝"铜钱·唐代

三、唐代钱币鉴定要点

1. 从地域上鉴定

铜钱在唐代,地域特征十分明确,实际上已经没有什么地域之分,这与货币的流通性有关。各个地区不同种类的铜钱常常夹杂在一起使用。相比较唐代货币的这些特征在统一的王朝下更为统一。从唐代发掘的墓葬可以清晰地体会到,唐代使用的货币以"开元通宝"等少数钱币为主。来看一则实例:"石棺内出有钱币22枚,其中乾元重宝5枚,开元通宝17枚"(张家口市宣化区文物保管所,2003)。墓主人随葬自身所带的钱币只有乾元重宝和开元通宝。再来看一则实例:"铜钱6枚。钱文为'开元通宝'"(郑东,2002)。由此可见,无论是张家口地区还是厦门地区,虽然相隔数千里,但是在钱币的使用上显然是一致的。这或许也是盛唐文化的一种体现,而不像其他时代那样有种类繁多的货币类型。

2. 从出土数量上鉴定

唐代铜钱在出土数量上特征十分明确,基本上每一座唐代墓葬都随葬有一些钱币。但是数量多在数件到数十件之间。我们来看一个实例:"铜钱共62枚。为'开元通宝'"(汪发志,2003)。这个随葬量在唐代墓葬当中已经算是比较多的了,只随葬1件的情况也有很多。我们再来看一则实例:"开元通宝1枚(EH:102)"(商丘市文物工作队,2001)。由此可见,虽然唐代也讲究厚葬,但厚葬的方式已经大有区别,显然不是以钱币为主,已经抛弃了汉代动辄随葬十几万枚铜钱的现象,

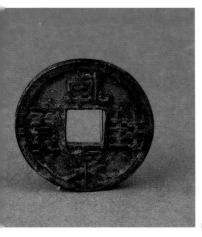

品相完好"乾封泉宝"铜钱·唐代

而只是一种象征性的随葬。但从总量上看，由于唐代延续时间比较长，再加之几乎每一座墓葬，以及众多的城址、窖藏内都会出土，所以从整体上来看唐代铜钱在总量上还是有一定的量，可以称之为规模巨大。

3. 从精致程度上鉴定

唐代铜钱在精致程度上特征十分明确，整体情况比较好，只有少数看起来不是很好。很多钱币直到今天依然神采奕奕，犹如在唐代，造型隽永，纹饰凝练，字迹清晰，工艺精湛，特别是边缘光滑。基本上很少见到流铜等缺陷，只是在外表上有时可以看到内孔略有不太规则的现象，边缘使用痕迹较为明显。但这基本上不影响唐代铜钱以精致而著称的主流特征。

4. 从品相上鉴定

唐代铜钱在品相上特征比较复杂，由于距离现在时间比较久远，所以完好无损和品相有问题的情况都有出现。一些品相完美无缺的唐代开元通宝，浑身上下似乎并没有携带岁月的留痕，熠熠生辉。但是品相不是很好的情况也很常见。我们来看一则实例："开元通宝1枚（M1∶4）。出土于头骨左侧面部附近，略有锈蚀"（中国社会科学院考古研究所四川工作队等，1998）。这并不是一个特别的例子，而是唐代铜钱在品相上的一个重要问题，就是锈蚀比较严重。有很多铜钱都是由于锈蚀而残损。当然其他原因致使铜钱出现问题的情况也有见，但显然没有锈蚀严重。当然，品相问题的产生具有偶见性，并不能预测其原因，所以唐代铜钱在品相上比较复杂。

5. 从造型上鉴定

唐代铜钱的造型很明确，造型种类很少，主要是以圆形方孔钱为主。无论是开元通宝还是乾元重宝在造型上都是一致的，非常正圆的造型，整个造型十分规整。但唐代铜钱在内孔上似乎规整程度并不是特别好，有的时候会呈现出以正方形为主的各种各样的形状。但这种变化显然都是极微小的，都是在方孔之下，超越方孔的情况很少见。这也说明唐代对于铜钱十分包容，并不是刻板，一些都是在大原则之下显得十分随意。而这种特征恰好也就成为了我们鉴定唐代铜钱的重要依据。从总体上来看，唐代铜钱在造型上规整、隽永，而且相当稳定。

6. 从浇铸上鉴定

唐代时期铜钱的浇铸各种材料都有见，但主要以金属范为主。在一个范模之上可以铸造相当多的钱币，同时金属范与陶范相比也增加了其浇铸的精品程度，以及后期不必做太多的修整。再者，显然唐代铜钱之上没有范线和垫片的痕迹。

7. 从器形之间鉴定

唐代铜钱造型之间的差异性特征并不是很大，首先从形制上看，造型之间很相像，再者从直径、孔径，以及厚度等特征上看基本相似，有差距也都是微有差距。我们来看一则实例："钱径2.45～2.5厘米，均重4克"（临沂市博物馆等，2003）。由此可见，这种差距极为微小，是铸造过程当中应有误差，差异性几乎可以忽略不计。这并不是一

"乾封泉宝"铜钱·唐代

"开元通宝"铜钱·唐代

则特例，而是不分地域特征的普遍的实例。因此，我们可以看到唐代铜钱在造型之间的差距被缩略到了最小化的程度。但这并不是意味着唐代器物造型之间都是相同的，它们之间多少还是存在着一定的差异性的特征。

8. 从量尺寸上鉴定

准确的测量工作是鉴定铜钱的基础。如通过对被鉴定铜钱的直径和孔径等各个部位的准确测量，我们就可以通过这些数据和已有的标准器进行对比，然后得出一些相关的结论。对于铜钱而言，尺寸鉴定显得尤为重要，因为货币本身就是一种量器，在造型及厚薄等特征上都有一定的规制。唐代铜钱也是这样。下面我们具体来看一下：近些年来唐代铜钱不断被发现，所以使得我们有机会得到一系列的尺寸数据。下面我们就以开元通宝为例来看一看：

①直径。开元通宝钱币在直径上特征非常明确，基本上是以2.4～2.5厘米为显著特征。我们来看一则实例："开元通宝，直径2.5厘米"（中国社会科学院考古研究所四川工作队等，1998）。再来看一则实例："开元通宝1枚，钱径2.5厘米"（商丘市文物工作队，2001）。由此可见，对于开元通宝来讲2.5厘米显然是一个重要的特征，但是大于和小于2.5厘米的情况也有见。我们再来看一则实例："直径2.4厘米"（张家口市宣化区文物保管所，2003）。另外我们发现"铜钱6枚。直径2.4厘米"（郑东，2002）。由上可见，2.4厘米显然也是开元通宝铜钱在直径特征上的重要特征。另外我们还发现的有比2.4厘米更小的情况。如"铜钱1枚(T15③：27)。直径2.2厘米"（中国社会科学院考古研究所西安唐城工作队，2000）。但这种过小的铜钱数量不是很多。综上所述，唐代开元通宝在直径特征上显然是明确的，基本上就是以2.5厘米为显著特征，2.4厘米甚至2.2厘米的尺寸特征显然多是一些误差性的数据。总之，开元通宝钱显然不会有过于大的尺寸性差异，这一点在鉴定时显然是重要的。

②孔径。开元通宝钱在孔径特征上比较明确，这一点符合铜钱作为货币的属性，就是要具有稳定性。我们来看一则实例："开元通宝 1 枚（M1∶4）。孔宽 0.7 厘米"（中国社会科学院考古研究所四川工作队等，1998）。再来看一则实例："方孔边长 0.6 厘米"（厦门大学考古队，2001）。由这两个不同地区发现的开元通宝的孔径测量我们看到，在孔径特征上，开元通宝尺寸特征基本上确定在 0.6～0.7 厘米，之所以会出现微小的数据差异，显然是测量及铸造时期的误差所致。

③厚度。开元通宝在厚度特征上比较明确。我们来看一则实例："铜钱 8 枚。厚 0.2 厘米"（曲江县博物馆，2003）。这个厚度特征基本上具有普遍性的意义，这一点显然是没有疑问的。开元通宝钱在胎壁厚度上大致就是 0.2 厘米左右，上下的情况都有见。而这个厚度从视觉上看相当薄。

9. 从铭文上鉴定

唐代铜钱在铭文上特征比较明确。我们来看一则实例："铜钱 6 枚。钱文为'开元通宝'。隶书"（郑东，2002）。这枚实例基本上道出了唐代铜钱在的铭文上特征，就是非常规矩，年号四字款。书写较为规整，线条流畅、苍劲有力，很少见绵软的作品。从宏观上看，几乎所有的开元通宝钱都是一样的。但是从细部特征上看差别性则是比较大。我们来看一则实例："铜钱 4 枚（M2∶3）。均为'开元通宝'。文字清晰，'开'字开口宽，'通'字'辶'四点不连，'寳'字'貝'部中间两横短，且与左右两竖不相接"（临沂市博

"开元通宝"铜钱·唐代

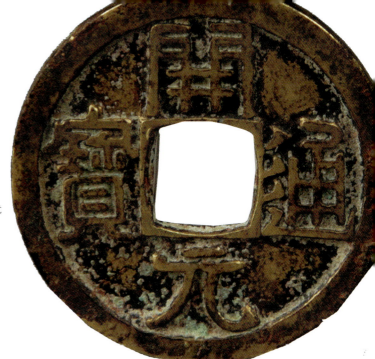

"开元通宝"铜钱·唐代

物馆等,2003)。由此可见,这枚铜钱在细部特征上很有特点,十分精细。我们再来看一则实例:"开元通宝1枚(EH:101)。'元'字的第二笔上挑"(商丘市文物工作队,2001)。由此可见,几乎是不同的开元通宝钱在细微特征上都是不同的。这一点也很容易理解,就是因为每个人其实对于书法的理解都是不同的。所以在制作这四字模范时显然也是宏观相同,而微观不一致。而这显然也成了我们现在鉴定唐代铜钱的一个重要的依据。

10. 从流铜上鉴定

唐代铜钱在流铜上特征比较明确,边缘很光洁,基本上没有流铜的现象,多数流铜是在孔四周,但是流铜的程度非常微小,有的时候不容易观测到。由此可见,唐代铜钱在铸造上并不是特别的呆板。几乎每一个铜钱在流铜特征上在高倍放大镜下都是不一样的,因此它也是我们鉴定中的一个重要依据。如果发现有两件相同流铜特征的铜钱,必然一枚是伪器,或者二者皆伪。

11. 从铜锈上鉴定

唐代铜钱上的铜锈很常见，由于距离现在比较久远，所以基本上都有铜锈，这一点同其他时代的铜钱的特征没有分别。锈蚀的严重与否主要与其保存的环境密切相关。保存环境恶劣，铜钱铜锈比较严重；而保存环境好，锈蚀非常的轻微。一般来讲，南方地区气候潮湿保存环境恶劣，通常情况下锈蚀较为严重。我们来看一则实例："铜钱8枚。均为唐代'开元通宝'钱。呈浅灰绿色，锈蚀严重"（曲江县博物馆，2003）。这并不是一个特例。我们再来看一则实例："铜钱43枚(M4：7)。清理时原状成串，提取时散脱，均为'开元通宝'"（郴州市文物事业管理处，2000）。由此可见，真的是锈蚀比较严重，有很多铜钱根本就提不起来，完全被锈蚀所消亡。这一点我们在鉴定时应注意分辨。而北方地区，如河南、陕西、山西等地保存环境比较好，铜钱的锈蚀通常不是很严重，大多数钱币只是略有锈蚀，淡淡的一层而已。不过在除锈的时候一定要注意专业化，不可自己随意进行机械和化学方法处理。因为唐代铜钱脆性很大，一不小心就会碎为数片。这样的事故频繁发生。

有铜锈"唐国通宝"铜钱·五代

有铜锈"唐国通宝"铜钱·五代

12. 从残缺上鉴定

唐代铜钱残缺的情况有见，但残至残缺，找不到的情况很少见。这一点印证了铜钱作为流通货币，其科学配比性比较好，使得铜钱坚硬而有韧性；再加之的圆形方孔的造型，薄片状态等特点，这些使得唐代铜钱保存状态良好。

13. 从规整程度上鉴定

唐代铜钱在规整程度上比较好，造型规整，基本上没有变形等现象的发生，只是中孔有的时候并不是纯正的正方形，但不规整的程度有限。

14. 从铜质上鉴定

唐代铜钱在铜质上普遍以优质为主，科学配比性较好，虽然铜器比较薄，但真正碎掉的情况很少见。由此可见，唐代铜钱并不是以铜的含量为取胜的标准，而是以科学配方为主。

15. 从气味上鉴定

唐代时期铜钱虽然普遍有锈蚀，但由于距离现在较为久远，所以刺鼻的味道显然是不见。如果有异味，显然属于做旧留下的痕迹。

16. 从重量上鉴定

唐代铜钱在重量特征上比较明确。我们来看一则实例："铜钱4枚（M2∶3）。均重4克"（临沂市博物馆等，2003）。再来看一则实例："开元通宝1枚（EH∶101）。重4克"（商丘市文物工作队，2001）。由此可见，唐代铜钱在重量特征上显然是有一定的规制，这个重量特征显然是以4克为多见。但是实践情况是复杂的，大于或者小于4克的情况显然是有见。我们再来看一则实例："开元通宝1枚（EH∶102）。重4.1克"（商丘市文物工作队，2001）。由这则实例我们可以看到，重量相差得很小，基本上都是在误差允许的范围之内。

造型规整"唐国通宝"铜钱·五代

17. 从纹饰上鉴定

唐代铜钱在纹饰特征上独树一帜，基本上是开年号钱纹饰之先河。我们知道，以前的钱币之上很少见有纹饰，如隋代五铢基本上没有纹饰。但是唐代铜钱之上却是频频出现纹饰等现象，这应该是一大创举。我们来看一则实例："铜钱6枚。其中一枚背穿上有'仰月'纹"（郑东，2002）。这并不是一个孤例，在许多钱币之上显然都有见。再来看一则实例："铜钱1枚(T15③：27)。背面有……月牙纹"（中国社会科学院考古研究所西安唐城工作队，2000）。由此可见，唐代铜钱多装饰在背面，而且以月纹为显著特征。但从数量上看，并不是所有的开元通宝背面都有纹饰，而只是部分有见，而且在数量上显然处于劣势。这一点很明确。看来唐代铜钱已经不仅仅是注重货币本身的功能，而是注意到了一些装饰的功能。

"乾德元宝"铜钱·五代

"乾德元宝"铜钱·五代

配比得当"唐国通宝"铜钱·五代

四、五代铜钱鉴定要点

五代时期的铜钱基本上是延续唐代的特征，虽然在种类上比较多，但与唐代十分相似。一些显著的特征我们来看一下。

五代时期的铜钱多为墓葬出土，在总量上不是很大。从造型特征上看，五代时期铜钱的造型固定化。圆形方孔，有郭；外郭较阔、无内郭；以不规则正方形为主，孔较小；方孔位于前面的正中央；孔四周多起微棱；方孔打磨较为仔细，有时见方孔有些斜的情况。

从铭文上看，方孔四侧有四个较大字体，如"乾德元宝"。字体较为工整，高度基本上顺着方孔写，字体线条钢劲挺拔，流畅自如，书写认真，敷衍显现不见。

从背部特征上看，背部无对铭，但有纹饰和一些铭文。我们来看一则实例："开元通宝 24 枚，其中背面穿上、下有月纹的 2 枚，背面穿下有月纹的 1 枚，特小型的 2 枚，会昌开元背面穿上有'鄂'字的 1 枚，穿下有'越'字的 1 枚"（温州市文物处等，1999）。由此可见，这种情况实际上也不是五代时期铜钱独创，而是唐代铜钱的延续。

从锈蚀特征上看，五代时期铜钱的锈蚀并无过于规律性的特征，因为锈蚀的严重与否主要与钱币保存环境的优劣有关，所以具有很多不确定的因素，但基本的特征亦然是南方地区比较严重，而北方地区表现的则是较为轻微，不过也是基本都有锈，多为一层淡淡的锈，绿色、斑杂色等都有见。

从铜质特征上看，五代时期铜钱的铜质较好，配比得当。

从工艺特征上看，五代时期铜钱的工艺主要有以下几个特征：做工精细，打磨仔细，工艺精湛等 3 个特点，并贯穿于始终。

从功能特征上看，晚唐五代时期铜钱的功能特征非常明确，主要以流通货币为主，兼具有明器的功能。从作伪特征上看伪器较多。从钱径特征上看，五代时期铜钱钱径多集中在 2 厘米左右。从孔径特征上看，主要集中在 1 厘米左右。

"靖康元宝"铜钱·宋代

第三节 宋元铜钱鉴定

宋元时期中国又一次陷入分裂。除了宋元之外，还有一些少数民族政权与之对峙，如辽、金、西夏政权等。但这些政权最终被元所统一。具体我们来看一看：

辽代。辽国是由少数民族建立的国家。契丹族首领耶律阿保机于公元916年建立了契丹国，史称为辽太祖。辽是军事强国，雄于北方，先后与北宋和金进行了旷日持久的战争。北宋被迫向辽进贡岁币，辽国铜资源有限，大量铜钱依靠宋朝进口。辽在早期使用的是前代货币，多为唐代钱币，自己并没有铸造钱币。我们来看一则实例："M1∶18-3—10，为'开元通宝'，多数钱文较清楚；M1∶18-11，钱文不清楚（中国社会科学院考古研究所等，2003）。但后来逐渐自行铸造较多。如应历通宝、保宁通宝、统和通宝、清宁通宝、咸雍通宝、重熙通宝、大康通宝、大安元宝、大康元宝、寿昌通宝、乾统元宝、天庆元宝等都有见。特征主要是模仿和延续唐代。以"通宝"为多见，寓意通用货币。另外，辽代还使用宋钱。由此可见，辽代在铸钱上并不是很发达。

宋代。在中原地区，公元960年赵匡胤建立宋朝，定都今天的河南开封，当时称为汴京。宋代在政治、经济、文化等诸多方面都很发达，唯独在军事上是一个弱国。在对外战争中长期处于不利的地位，屡次向辽国进贡，并将这种负担转嫁给老百姓。虽然最终在对外战争中联合当时的另外一个少数民族政权金灭掉了辽国，但又被金所灭。宋徽宗和钦宗二帝被掳走，北宋灭亡的时间是公元1127年。北宋基本上承担着辽、金对峙政权铜钱的铸造工作，北宋灭亡后，大量宋人南迁，徽宗第九子赵构顺势称帝，建立南宋。南宋同北宋一样，在铸钱上也非常发达，铸造了各种各样的钱币。但在军事上也是一个弱国，勉强可以自保，与金进行了长期的战争。从钱币种类上看，宋代钱币也相当多，如宋通元宝、大宋元宝、大宋通宝、皇宋通宝、大观通宝、皇宋元宝、圣宋元宝、太平通宝、庆历重宝、嘉定通宝、嘉定元宝、嘉定崇宝、嘉定泉宝、嘉定重宝、淳化元宝、熙宁通宝、崇宁重宝、崇宁通宝、元丰通宝、致和重宝、绍兴通宝、绍兴元宝等都有见，可见种类之多。钱币似乎成了帝王们权力的象征，每一个皇帝都喜欢使用不同的铜钱，而且以自己的年号来进行命名。

"靖康元宝"铜钱·宋代

"靖康元宝"铜钱·宋代

金代。同时与宋对峙的政权还有金。这是一个由女真族建立的少数民族政权,在军事上很强大,最终灭掉了北宋,长期与南宋进行战争,最终被元所灭。金代实际上控制了中原地区的大好山河,占有了优势资源,在钱币铸造业上也是比较发达。金代铜钱在种类上比较复杂,常见的品种有大定通宝、正隆元宝、泰和通宝、阜昌元宝、阜昌重宝等,其他在各个方面主要以仿宋为主。

西夏。西夏是党项族建立的少数民族政权,公元1038年由李元昊建立。西夏虽地处大漠,但长期以来也对宋造成了极大的威胁。公元1227年,西夏被蒙古军队灭亡。"西夏钱币主要有福圣宝钱、大安宝钱、贞观宝钱、天庆宝钱、元德通宝、光定通宝、天庆元宝、元德重宝、皇建元宝,等等。看来西夏钱币铸造得不是很多,其风格很明显与宋代有着密切的联系,甚至可以说是仿宋而已"(姚江波,2006)。

元代。元代是由蒙古族建立的国家,统一了蒙古各部,灭西夏、灭金、灭南宋,最终入主中原,统一中国。元代虽然占据了所有优势资源,但是元代实行了极端的民族主义政策,野蛮地将人划分为几等。元代农业和手工业得到了恢复和发展。元代海运发达,海外贸易特别繁荣。在国内,元政府对贸易进行了有效的控制,这一切都使得元朝的经济更进一步地发展。但元朝实行的更为极端的民族政策,使得阶级矛盾日益激化。再加之元朝各级政权的腐败使得政权陷入风雨飘摇之中,最终在农民起义的浪潮中被席卷灭亡。元代铜钱的主要种类有中统元宝、至元通宝、大德通宝、至大通宝、元贞元宝、元通元宝、泰定通宝、至正通宝、至顺通宝、至正之宝、支钞半分、至治通宝,等等。铸造钱币比较多,基本延续了宋钱特征。

蒙古文"元贞通宝"铜钱·元代

"唐国通宝"铜钱·南唐

由以上可见,宋元时期对峙政权之间的战争从未停息过。但也正是由于对峙和战争,所以才有了更多的交流。在钱币上的显著特征是,少数民族政权在钱币铸造上比较落后,往往同时使用宋的钱币。自己铸造的钱币与宋钱有着相似性特征,有的没有形成自身鲜明的特征。总而言之,这一历史时期的铜钱是以宋朝和元朝为显著特征。下面我们具体来看一下。

一、从地域上鉴定

铜钱在宋元时期已没有过于紧密性的地域型特征,这与货币的流通性有关。各个地区不同种类的铜钱常常夹杂在一起。宋元时期这一特征表现更为明显。

二、从出土数量上鉴定

宋元时期铜钱在出土数量上以墓葬为主,特征十分明确,从 1 件到数十至上百件的情况都有。我们来看一则实例:"钱币 330 枚。计有汉五铢、货泉,隋五铢,唐开元通宝、乾元重宝,南唐唐国通宝、开元通宝,宋代宋元通宝、太平通宝、淳化元宝、至道元宝、咸平元宝、景德元宝、祥符元宝、天禧通宝、天圣元宝、明道元宝、景佑元宝、皇宋通宝等,共计 20 种 76 品"(常州市博物馆,1997)。由此可见,出土数量比较多。但是我们也可以看到由于种类比较多,所以在具体到一种钱币上并不是太多。

三、从精致程度上鉴定

宋元铜钱在精致程度上比较好，很多钱币直到今天依然神采奕奕，造型隽永、纹饰凝练、字迹清晰、工艺精湛，基本上很少见到流铜等缺陷。只是在外表上有时可以看到内孔略有不太规则的现象。

四、从品相上鉴定

宋元时期铜钱在品相上特征比较明显，完好无损和品相有问题者都有见。"钱币3枚。正面均有内外廓，保存完好"（长岛县博物馆等，1998）。这并不是一个特例，实际上品相优的宋元时期古钱币非常多。但品相有问题的情况似乎更为常见。我们来看一则实例："钱币14枚。锈蚀严重，模糊不清"（李元章，1998）。可见这组钱币之所以品相不好是因为锈蚀所致，而这一点显然具有普遍性意义，是绝大多数宋元时期铜钱出现问题的重要原因。

五、从造型上鉴定

宋元铜钱在造型上特征很明确，以标准的圆形方孔钱为主，其他造型的钱币很少见。造型规整，弧度流畅、圆润，变形情况几乎不见，只是有时略显不规整，但这种幅度特别微小，非常的自然，并不是刻板。

品相较好"靖康元宝"铜钱·宋代

圆形方孔"元贞通宝"铜钱·元代

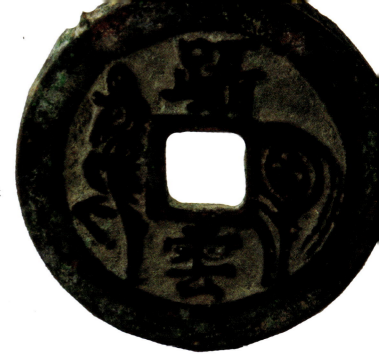

尺寸较大"靖康元宝"铜钱·宋代

六、从器形之间鉴定

宋元铜钱在器形之间的差异特征十分明显，就是以微小差异为显著特征。造型之间或多或少地存在着差异，无限接近，但不排除流铜等因素。宋元时期铜钱基本上没有两件相同的。但从宏观上看基本都相同。有的铜钱在视觉上并没有明显的差别。

七、从量尺寸上鉴定

宋元时期的铜钱在尺寸上开启了差异化较大的先河。通常情况下是造型一致，但较大的钱直径可以倍于体积小的钱币。同样在厚度上也是，这一点是显而易见的。我们来看一则实例："铜钱3枚。M1∶8，为"天圣元宝"。直径2.5、厚0.1厘米。M1∶9，为"元丰通宝"。直径2.4、厚0.1厘米。M1∶10，为"崇宁通宝"。直径3.6、厚0.3厘米"（甘肃省文物考古研究所，2002）。这组实例已经很明晰地向我们说明了这一问题。比较典型的是其厚度特征，有的是0.1厘米，而有的足有0.3厘米，这样的厚度差距显然是比较大。由此可见，宋元时期显然铜钱在造型体积大小上开创了一个多元化的时代。但这一多元化显然是有限定性的，既有一定的尺寸标准，相当于我们现在的不同型号，而不是随意性。我们在鉴定时应特别注意到这一点，过多不再赘述。

"靖康元宝"铜钱·宋代

八、从铭文上鉴定

宋元铜钱在铭文上也进入了一个相对繁荣的局面，在种类上可以说集大成，各种各样的铭文都有见。我们先来看一则实例："钱币 330 枚。计有汉五铢、货泉，隋五铢，唐开元通宝、乾元重宝，南唐唐国通宝、开元通宝，宋代宋元通宝、太平通宝、淳化元宝、至道元宝、咸平元宝、景德元宝、祥符元宝、天禧通宝、天圣元宝、明道元宝、景佑元宝、皇宋通宝等，共计 20 种 76 品"（常州市博物馆，1997）。由此可见，在宋代不仅使用本朝货币，而且也使用前朝铜钱，故在铭文上极为丰富。但纵观这些铭文基本上都是以年号钱为主。同样金代也是这样。我们来看一则实例："共出土 31 枚 18 种铜钱。计有五铢 2 枚，货泉 1 枚，开元通宝 4 枚，太平通宝 3 枚，至道元宝 2 枚，淳化元宝 2 枚，天禧通宝 1 枚，咸平元宝 1 枚，祥符元宝 1 枚，嘉佑元宝 1 枚，皇宋通宝 3 枚，天圣元宝 1 枚，熙宁元宝 1 枚，元丰通宝 2 枚，绍圣元宝 1 枚，政和通宝 2 枚，元佑通宝 2 枚，景德元宝 1 枚"（辽宁省文物考古研究所等，1999）。可见金代在钱币铭文上也是集大成。各个时代的铜钱都有见，但主要使用宋代旧钱。铭文内容多为年号钱。同样，元代也是这样，就不再过多赘述。

九、从铜锈上鉴定

宋元铜钱上的铜锈很常见，基本上都存在锈蚀的现象，只是严重程度不同而已，主要以保存环境为显著特征，保存环境好的在锈蚀上比较轻，保存环境不好的在锈蚀上比较重。通常情况下我国南方地区铜钱在锈蚀上多严重，而在北方的则相对较轻。

十、从残缺上鉴定

宋元铜钱残缺的情况有见，但不是很常见，比唐五代时期要好一些。其坚硬程度及柔韧度显然是比较好。这一点与其铜钱作为流通货币，科学配比性比较好等特点是相符的。

银锭·清代

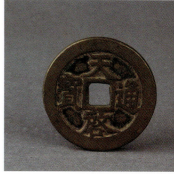
"天启通宝"铜钱·明代

第四节 明清铜钱鉴定

明清时期铜钱的地位不断受到其他质地货币的挑战。这一点是显而易见的。如纸币、银锭等使用频率都比较高。明代中期，明政府颁布法令，承认白银为法定货币。

实际上银锭虽然在明清两代十分流行，但基本上承担的是大宗货物的交换任务。由于其不易携带性，并没有像铜钱那样在市井之上得以普遍意义上的流通。真正在市井之上流通的仍然是几千年以来一直都在使用的铜钱。所以，明清两代都十分重视铜钱的铸造。明代铜钱主要有洪武通宝、永乐通宝、宣德通宝、弘治通宝、嘉靖通宝、万历通宝、泰昌通宝、天启通宝、崇祯通宝等，清代钱币主要有天命汗钱（满汉两种文字）顺治通宝、康熙通宝、雍正通宝、乾隆通宝、嘉庆通宝、道光通宝、咸丰通宝、祺祥通宝、同治通宝、光绪通宝、宣统通宝等。由此可见，主要是以年号钱为主，与前代并没有过大的区别。在数量上特别多，传世品也十分常见。另外，地方割据政权也铸造了一些货币，数量不是很多。如弘光通宝、大明通宝、隆武通宝、永历通宝等，都是南明小皇帝发行的货币。

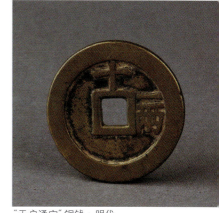
"天启通宝"铜钱·明代

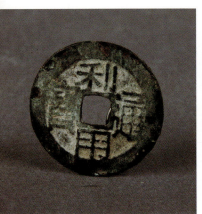
"利用通宝"铜钱·清代

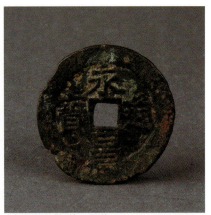
"永昌通宝"铜钱·明代

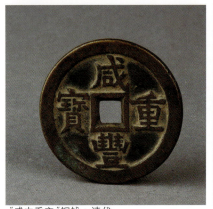
"咸丰重宝"铜钱·清代

"咸丰重宝"铜钱·清代

 藩王也曾铸造一些钱币,"如吴三桂就曾铸造过利用通宝、昭武通宝、洪化通宝等;耿精忠也曾铸造过裕民通宝钱。不过这些藩王所铸造的铜钱基本造型还是以圆形方孔为主。另外,民国时也铸造过一些铜钱,不过数量较小"(姚江波,2006)。另外,明代显然也使用前代的铜钱。我们来看一则实例:"时代最晚者为明代洪武通宝,还见有唐代开元通宝、乾元重宝,宋代淳化元宝、咸平元宝、景德元宝、祥符通宝、天禧通宝、治平通宝、熙宁元宝、元丰通宝、元祐通宝、绍圣元宝、大观通宝、政和通宝、天圣元宝、皇宋通宝、圣宋元宝、宋元通宝,元代至元通宝以及善国通宝等"(南京市博物馆等,1999)。可见,在明代初年,铜钱主要还是使用旧币,这一点与每一个朝代的开端并无异样。

 由此可见,明清时期钱币在种类上十分丰富,明清铜钱是在传统的基础上继续发展,但变化只是铜钱上的年号,其他没有太多实质性的变化。我们就不再过多赘述。

第六章　多种质地古钱币

第一节　概　述

中国古代货币绝不仅仅是贝币、纸币、金币、银锭、银币、铜钱这么简单，因为钱币一般等价物的功能决定了钱币几乎可以是任何质地，这一点是明确的。我们来看一则实例："玉'开元通宝'外表呈石蜡白色，正面阴刻'开元通宝'四字，系仿'开元通宝'铜钱制作。直径 2.5 厘米"（浙江省文物考古研究所，2002）。当然，从造型上来看也是这样的。不过，这些造型各异和不同质地的货币最终都是昙花一现，没有能够大规模的流行。下面让我们来回顾一下钱币发展历程。

"利用通宝"铜钱·清代

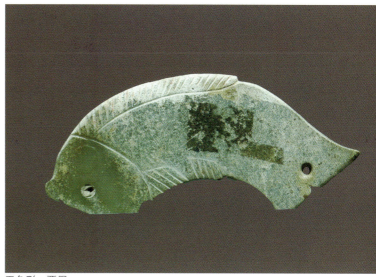

玉鱼形·西周

第二节 货币质地

新石器时代贝、骨、蚌等都作为货币使用过，另外还有一些在我们现在都很难想象的东西都作为货币来使用过。如麻布也曾作为货币使用过。我们来看一段资料："铲状工具曾是民间交易的媒介，故最早出现的铸币铸成铲状。布本为麻布之意，麻布也是交易媒介之一。当铜币出现后，人们因受长期习惯的影响，仍称铜钱为布"（吴荣曾，1986）。由此可见，在新石器时代，人们使用钱币的广泛性。奴隶制时代，奴隶被迫在"井田"里像牲口一样为奴隶主劳动，但消耗却很少，社会财富大量积聚。在这样的环境中，产生了用青铜制作的货币，从此中国进入了一个崭新的时代。青铜刀、青铜削等都曾作为货币来使用过。

总之夏商周时期，诸多的青铜器都曾作为货币来使用过。这一点我们在鉴定时应注意分辨。同样，玉器也是这样，从原始社会到奴隶制时代，玉器财富的功能都是十分明显的。如玉璧、玉刀、玉戈、玉铲、玉瑗、玉环、玉凿、玉锯、玉管、玉鱼等都应该作为货币来使用和尝试过。但并不是说商周时期的每一种在当时来讲贵重的物品都可以或者说曾经充当过货币。像原始青瓷、陶器、铁器、漆器等显然都没有成为钱币的迹象。总之，一般情况下成为一般等价物

骨笄·商代

铜镜·春秋战国

的先决条件主要有4点：①贵重；②难以得到性；③具有一定的规模性；④认同感。

以上四个条件是商品一般等价物选择质地的先决条件，而在商周时期符合这3个条件的恐怕也只有青铜质地和玉质的材料了。其他还有一些如铅、锡等在当时也很珍贵，但主要是缺乏历史的认同感（姚江波，2006）。下面我们就以银锭为例来看一看。

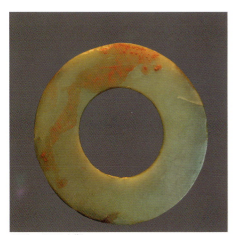
玉璧·西周晚期

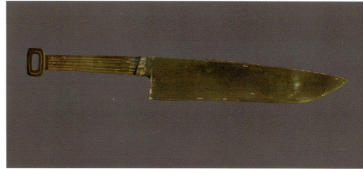
玉刀·西周晚期

铜镜·东周

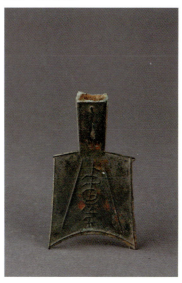
青铜布币·春秋

第三节 银锭鉴定

银锭其实很早就有见，如汉代就有铸造。其他历代都有铸造，但不流通，直到明代中期才成为法定货币，进入流通领域。用于大宗货物的交易，清代也非常盛行。民国时期也有铸造，因此银锭其实离我们并不远。下面我们主要来看一下银锭的显著特征。

（1）从数量上看，银锭并不是以出土文物为主，而是多见于传世品。当然墓葬和遗址当中都有见，但是数量不及传世品多。

（2）从造型上看，中国古代银锭的种类很多，可以说各种各样，但进入流通领域被人们所熟识的主要有元宝形、椭圆形、不规则元宝状、不规则椭圆形等。以元宝形为最常见，以至于人们形成了一种思维定式，只要一提到元宝，人们就会想到银锭或者是金锭。从具体造型上看，元宝的造型多呈现出弯月形或者船形，两端向上翘，腹部内凹，有时也常见微鼓腹，腹部向下收圜底。不过多数银锭在底部特征上见有一些蜂窝状坑点。

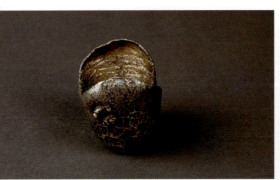
银锭·清代

传世品银锭·清代

元宝形银锭·清代

元宝形银锭·清代

手感较重椭圆形银锭·清代

手感较重元宝形银锭·清代

手感光滑椭圆形银锭·清代

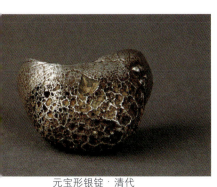
元宝形银锭·清代

（3）从手感特征上看，银锭在手感上特征很明确，就是比较重，与视觉感觉明显不同。有的时候，我们看到的银锭很小，但是用手去拿却是很重。一些大的银锭有时一只手去接触真的是非常重，可能需要用腕力才能将其拿起来。但一般情况下，银锭在手感上都是光滑的、润泽的，有时在底部可能有见粗涩的感觉。

银锭·清代

"福、德"铭文椭圆形银锭·清代

较大元宝形银锭·民国

银色的银锭·清代

银色发黑银锭·清代

（4）从体积上看，中国古代银锭的体积大小不一，但有一定的规制，特别是在总量上有相当的特征。一些银锭之上打有铭文，说明这是多重，因为只有这样才能确保银锭不缺斤短两。我们来看一则清代银锭的数据资料："大元宝长6厘米左右、大元宝宽3.8厘米左右、大元宝4.9厘米左右、小元宝长4.6厘米左右、小元宝宽1.8厘米左右、小元宝高3.9厘米左右"（姚江波，2006）。总之，不同时代银锭在尺寸上不同，在时代上并没有过于规律性的特征。不过以上仅供参考，并不是什么标准。

（5）从色泽特征上看，银锭在色泽特征上非常明确，应该是银子的本色。但真正能够呈现出标准银色的银锭却很少见。原因很简单，是因为长期的氧化所导致。通常呈现出的是银灰色，或者是银色与黑色相间等色。

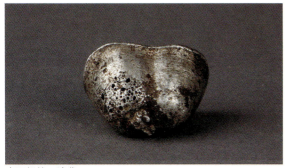
素面银锭·清代

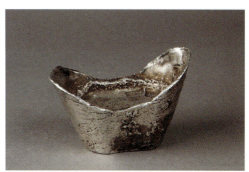
较大元宝形银锭·民国

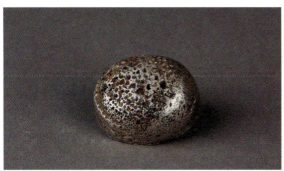
银锭·清代

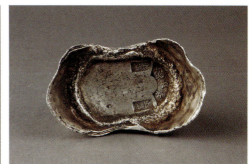
有铭文较大元宝形银锭·民国

（6）从纹饰特征上看，多数银锭无纹饰，看来银锭显然是以造型隽永、干净利落为美，而不是以繁缛的纹饰装饰为美。偶有见的纹饰多为一些简单的几何纹，以弦纹为多见。

（7）从铭文特征上看，中国古代银锭上的铭文十分常见，特别是较大的银锭一般情况下都有铸铭。如有见双"福"的情况，讲究左右对铭。当然这类铭文也有其他的字，但基本上内容多为吉祥文字。当然也有地名，银两的重量额，以及制造年月、府局，等等。从铭文的位置上看，铭文多铸于顶面，其他部位很少见。当然也有没有铭文的银锭。

第六章 多种质地古钱币

"壹圆"银币·清代

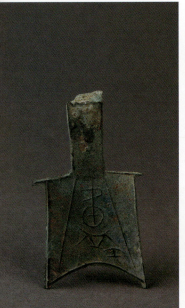

铲形布币·春秋

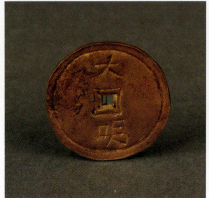

"大明"金币·明代

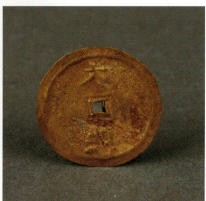

"大明"金币·明代

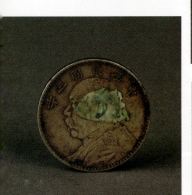

袁世凯银币·民国

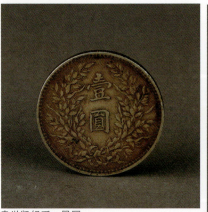

袁世凯银币·民国

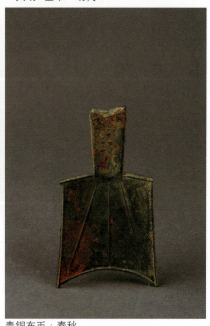

青铜布币·春秋

中国古代钱币具有源远流长的历史，一直陪伴在人们身边，为各个时代的人们物与物交换充当一般等价物的功能。中国古代钱币在造型上多种多样，在质地上金币、银币、铜钱、贝币等灿若星河，精美绝伦。

第七章　识市场

第一节　逛市场

一、国有文物商店

国有文物商店收藏的钱币具有其他艺术品销售实体所不具备的优势。一是实力雄厚；二是古代钱币数量较多；三是中高级专业鉴定人员多；四是在进货渠道上层层把关；五是国有企业集体定价，价格不会太离谱。国有文物商店是我们购买钱币的好去处。基本上每一个省都有国有的文物商店，是文物局的直属事业单位之一。国有文物商店钱币品质优劣情况见表7-1。

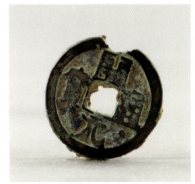

"开元通宝"铜钱·唐代

"开元通宝"铜钱·唐代

表 7-1　国有文物商店唐三彩品质优劣情况

名称	时代	品种	数量	品质	体积	检测	市场
钱币	高古	较少	少见	优／普	小器为主	通常无	国有文物商店
	东周	较少	少见	优／普	小器为主	通常无	
	汉六朝	较多	多见	优／普	小器为主	通常无	
	隋唐五代	较多	多见	优／普	小器为主	通常无	
	宋元	较多	多见	优／普	小器为主	通常无	
	明清	较多	多见	优／普	小器为主	通常无	

由表 7-1 可见，从时代上看，国有文物商店的钱币各个历史时期都有，囊括高古、战国、汉唐、宋元、明清。实际上钱币早在新石器时代就有见，只不过当时流行的是贝币。春秋战国流行布币、刀币、圜钱等，汉代流行五铢钱，隋唐时期开启年号钱先河，之后几乎每个皇帝登基之后都有铸造年号钱。这一传统直至明清。国有文物商店是古代钱币最重要的销售平台，是收藏家心驰神往的地方。

从品种上看，古代钱币在品种上主要以时代为区分。如最早的贝币，之后是农具铲形的布币，兵器的刀币，玉璧一样的圜钱，圆形方孔钱等，币种十分丰富。

从数量上看，国有文物商店内的高古钱币极为少见，东周时期布币、刀币等也少见，而多见的是五铢钱，以及隋唐五代、宋元明清时期的年号钱。如明代铜钱主要有洪武通宝、永乐通宝、宣德通宝、弘治通宝、嘉靖通宝、万历通宝、泰昌通宝、天启通宝、崇祯通宝等。清代钱币主要有天命汗钱（满汉两种文字）、顺治通宝、康熙通宝、雍正通宝、乾隆通宝、嘉庆通宝、道光通宝、咸丰通宝、祺祥通宝、同治通宝、光绪通宝、宣统通宝等，在总量上有一定的量。

从体积上看，国有文物商店钱币体积大小不一，没有过于复杂性的规律性特征。

从检测上看，古代钱币在文物商店内多数没有检测证书，优劣、真伪还完全是自己判断。

"乾隆通宝"铜钱

"开元通宝"铜钱·唐代

"嘉庆通宝"铜钱

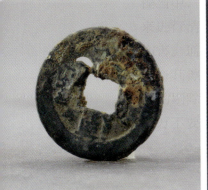
"道光通宝"铜钱·清代

陶铲布范·西周

"万历通宝"·明代

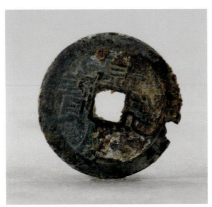
"乾隆通宝"铜钱

"道光通宝"铜钱·清代

"光绪通宝"铜钱·清代

"乾隆通宝"铜钱

二、大中型古玩市场

"唐国通宝"铜钱·五代

大中型古玩市场是钱币销售的主战场。如北京的琉璃厂、潘家园等,以及郑州古玩城、兰州古玩城、武汉古玩城等都属于比较大的古玩市场,集中了很多钱币销售商。像北京的报国寺古玩市场只能算作是中型的古玩市场。大中型古玩市场钱币品质优劣情况见表7-2。

"利用通宝"清代

表7-2 大中型古玩市场钱币品质优劣情况

名称	时代	品种	数量	品质	体积	检测	市场
钱币	高古	较少	少见	优/普	小器为主	通常无	大中型古玩市场
	东周	较少	少见	优/普	小器为主	通常无	
	汉六朝	较多	多见	优/普	小器为主	通常无	
	隋唐五代	较多	多见	优/普	小器为主	通常无	
	宋元	较多	多见	优/普	小器为主	通常无	
	明清	较多	多见	优/普	小器为主	通常无	

由表 7-2 可见，从时代上看，大中型古玩市场钱币时代特征明确，从新石器时代、商周、秦汉、唐宋、明清都有见，是钱币淘宝的最主要市场。

从品种上看，大中型古玩市场上的钱币品种比较多，基本上各个时代的品种都有见。如贝壳、空首布、圜钱、刀币、圆形方孔钱、年号钱等都有见。总之，在品种上极为丰富。但市场上的钱币的确是真伪难辨，需要有极高的钱币鉴赏能力。

从数量上看，高古钱币的数量很少，而普通的铜钱等较为常见。如开元通宝、康熙通宝、乾隆通宝、嘉庆通宝、光绪通宝等。价格主要根据品质优劣而定，通常情况下并不是太高。

从品质上看，古钱币在品质上精致、普通、粗糙者都有见。从体积上看，大中型古玩市场内的钱币大小不一，没有过于规律性的特征。从检测上看，古钱币很少见到检测证书，个别有见专家签名的证书。

"嘉庆通宝"铜钱·清代

民国袁大头·当代高仿

"开元通宝"铜钱·唐代

"乾隆通宝"铜钱

"开元通宝"铜钱·唐代

"宽永通宝"铜钱·清代

三、自发形成的古玩市场

这类市场三五户成群，大一点几十户。这类市场不很稳定，有时不停地换地方，但却是我们购买钱币的好地方。自发古玩市场钱币品质优劣情况见表7-3。

"开元通宝"铜钱·唐代

表7-3　自发古玩市场钱币品质优劣情况

名称	时代	品种	数量	品质	体积	检测	市场
钱币	高古	较少	少见	优／普	小器为主	通常无	自发形成的古玩市场
	东周	较少	少见	优／普	小器为主	通常无	
	汉六朝	较多	多见	优／普	小器为主	通常无	
	隋唐五代	较多	多见	优／普	小器为主	通常无	
	宋元	较多	多见	优／普	小器为主	通常无	
	明清	较多	多见	优／普	小器为主	通常无	

由表7-3可见，从时代上看，自发形成的古玩市场上的古钱币特别多，是小市场的主流产品之一。

从品种上看，自发古玩市场上的古钱币几乎涵盖了整个中国钱币历史，从新石器时代直至明清时期各个时代的钱币应有尽有。只是有相当多都是伪器，可以说是假的多。

从数量上看，高古钱币数量相对来讲较少。如贝币实际上就比较少；布币、刀币等也不多见；但圆形方孔钱数量比较多，随意都可以见到。特别是没有仿冒价值的一些低价位的铜钱，倒还是真品，只是发行量过于大，价格不是很高。

从品质上看,自发形成的古玩市场钱币品质良莠不齐,优质者有见,但锈蚀等缺陷者亦多见。从体积上看,自发形成的古玩市场上古钱币在体积上大小不一,没有过于复杂性的特征。

从检测上看,这类自发形成的小市场上基本上没有检测证书,全靠自己的鉴赏水平。

"开元通宝"铜钱·唐代

"开元通宝"铜钱·唐代

"乾隆通宝"铜钱

壹分铜钱·民国

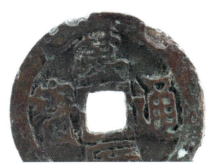
"万历通宝"·明代

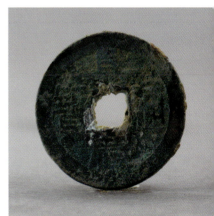
"嘉庆通宝"铜钱·清代

130　第七章　识市场

"湖南省造"铜钱·民国

锈蚀严重铜钱（时代不详）

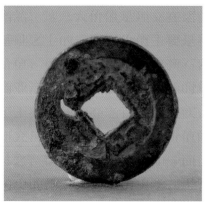
"道光通宝"铜钱·清代

"湖南省造"铜钱·民国

四、网上淘宝

网上购物近些年来成为时尚，同样网上也可以购买钱币。网上搜索会出现许多销售钱币的网站，下面我们来通过表 7-4 具体看一下。

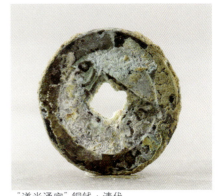

"道光通宝"铜钱·清代

表 7-4 网络市场钱币品质优劣情况

名称	时代	品种	数量	品质	体积	检测	市场
钱币	高古	较少	少见	优／普	小器为主	通常无	网络市场
	东周	较少	少见	优／普	小器为主	通常无	
	汉六朝	较多	多见	优／普	小器为主	通常无	
	隋唐五代	较多	多见	优／普	小器为主	通常无	
	宋元	较多	多见	优／普	小器为主	通常无	
	明清	较多	多见	优／普	小器为主	通常无	

由表 7-4 可见，从时代上看，网上淘宝很便捷就可以购到各个时代的钱币，只需一搜就可以了。但不见实物，风险也很大，主要是钱币比较复杂，有很多看起来很相像，邮寄过来的不一定就是照片上的古钱币。而且本身也很难辨识。

从品种上看，钱币的品种极全。如历史上几乎见过的主流钱币品种等都有见；从数量上看，各种钱币在数量上也是应有尽有；从品质上看，钱币的品质以优良为主，普通者有见，品相不好者也很常见，但价格便宜；从体积上看，钱币在网上各种尺寸都可以找到，可谓是大小兼具；从检测上看，网上淘宝而来的钱币大多没有检测证书，即使有检测也只能是代表某个专家的意见，在实践中可能其他的专家有不认可的情况。

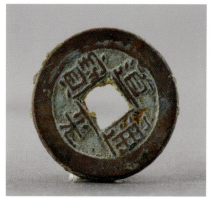
"道光通宝"铜钱·清代

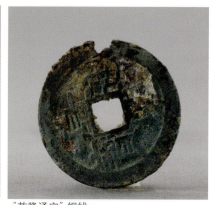
"乾隆通宝"铜钱

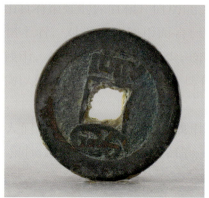
"嘉庆通宝"铜钱·清代

"嘉庆通宝"铜钱

"道光通宝"铜钱·清代

"道光通宝"铜钱·清代

"开元通宝"铜钱·唐代

"开元通宝"铜钱·唐代

五、拍卖行

钱币拍卖是拍卖行传统的业务之一,是我们淘宝的好地方,具体见表7-5。

"万历通宝"·明代

表 7-5 拍卖行钱币品质优劣情况

名称	时代	品种	数量	品质	体积	检测	市场
钱币	高古	较少	少见	优/普	小器为主	通常无	拍卖行
	东周	较少	少见	优/普	小器为主	通常无	
	汉六朝	较多	多见	优/普	小器为主	通常无	
	隋唐五代	较多	多见	优/普	小器为主	通常无	
	宋元	较多	多见	优/普	小器为主	通常无	
	明清	较多	多见	优/普	小器为主	通常无	

由表7-5可见,从时代上看,拍卖行拍卖的古钱币各个时代都有见,但主要以精品为主。从品种上看,拍卖场钱币在品种上并不追求全,主要以稀有性、名贵的货币或者是金银币等为多见,这与拍卖的特点是相适应的。由于是拍卖,所以一般都是价值比较高的钱币,而古代钱币价值比较高。从数量上看,拍卖行的钱币拍卖是传统的拍品之一,数量很多,有很多都是专场。从品质上看,以铜质好、品相好、稀有性等为综合评价体系。从体积上看,钱币在拍卖行的拍品当中大小兼备,特征并不明显。从检测上看,拍卖场上的钱币一般情况下没有检测证书。其原因是钱币其实比较容易检测,有的时候目测一下就可以了,所以拍卖行鉴定时基本可以过滤掉伪的钱币。

"道光通宝"铜钱·清代

"利用通宝"铜钱·清代

"嘉庆通宝"铜钱·清代

"道光通宝"铜钱·清代

"湖南省造"铜钱·民国

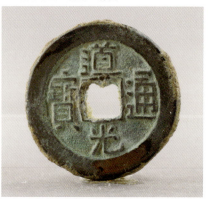
"道光通宝"铜钱·清代

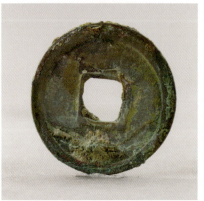
"开元通宝"铜钱·唐代

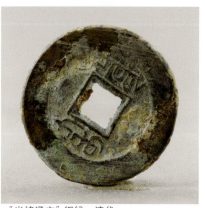
"光绪通宝"铜钱·清代

六、典当行

典当行也是购买钱币的好去处。典当行的特点是对来货把关比较严格,一般都是死当的钱币才会被用来销售,具体见表 7-6。

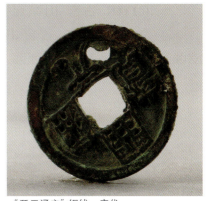

"开元通宝"铜钱·唐代

表 7-6 典当行钱币品质优劣情况

名称	时代	品种	数量	品质	体积	检测	市场
钱币	高古	较少	少见	优/普	小器为主	通常无	典当行
	东周	较少	少见	优/普	小器为主	通常无	
	汉六朝	较多	多见	优/普	小器为主	通常无	
	隋唐五代	较多	多见	优/普	小器为主	通常无	
	宋元	较多	多见	优/普	小器为主	通常无	
	明清	较多	多见	优/普	小器为主	通常无	

由表 7-6 可见,从时代上看,典当行的古钱币也有见,但多数是限制在比较大的典当行,因为必须要有这方面的资质才行。从品种上看,典当行的钱币各个历史时期的都有见,其中有不少珍品。从数量上看,钱币的数量以圆形方孔钱和年号钱为多见,金银币、银锭等较少见。从品质上看,典当行内古钱币的品质多数都不错,但普通的也有见。从体积上看,钱币的体积大小不一,并无过于复杂性的特征。从检测上看,典当行内的古代钱币制品多数无检测证书,需要自己进行判断。

第七章 识市场

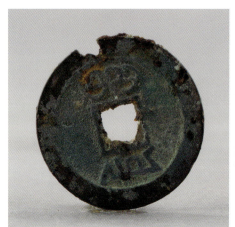
"乾隆通宝"铜钱

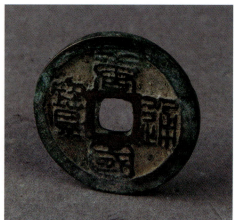
"唐国通宝"铜钱·五代

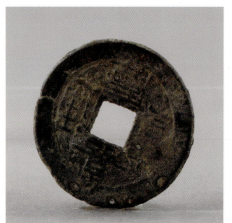
"嘉庆通宝"铜钱

"道光通宝"铜钱·清代

第二节 评价格

一、市场参考价

中国古代钱币具有很高的保值和升值功能，不过钱币的价格与时代以及工艺、稀有程度、质地、大小等的关系密切。钱币虽然在新石器时代就有见，但海贝的价格并不是最高的，原因是其质地不如金银等贵金属货币珍贵。再如发行量越是大的钱币，由于数量太多，其实在价格上并不能创造高位。反而是王莽钱、太平天国钱币等稀有钱币为珍品。总之，钱币价格可谓是一路所向披靡，青云直上九重天，几十至上百万一枚的钱币近些年来比比皆是。

由上可见，钱币的参考价格也比较复杂。下面让我们来看一下钱币主要的价格，但是，这个价格只是一个参考。本书中的价格是已经抽象过的价格，是研究用的价格，实际上已经隐去了该行业的商业机密，如有雷同，纯属巧合，仅仅是给读者一个参考而已。

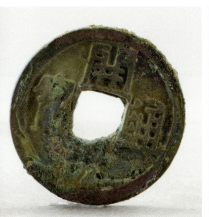

"开元通宝"铜钱·唐代

"开元通宝"铜钱·唐代

"光绪通宝"铜钱·清代

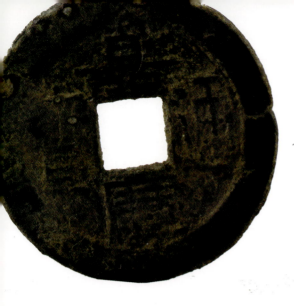

"嘉庆通宝"铜钱

战国 齐国刀币：130万～220万元。
战国 "齐之法化"刀币：0.3万～0.6万元。
汉 契刀五百刀币：220万～290万元。
唐 开元通宝背月金币：50万～80万元。
北宋 祥福通宝：280万～360万元。
北宋 大观通宝：270万～360万元。
南宋 开禧通宝：100万～210万元。
明 洪武通宝背"三福"铜钱：130万～260万元。
明 嘉靖通宝重轮大铜钱：33万～38万元。
明 大中通宝：28万～36万元。
元 天佑通宝：2万～3.2万元。

元 "至正通宝"：0.9万～1.6万元。
明 洪武通宝五福：1万～1.6万元。
清 太平天国钱币：380万～690万元。
清 顺治通宝：1230万～330万元。
清 康熙通宝背"大福"铜钱 220万～280万元。
清 康熙通宝：68万～88万元。
清 乾隆通宝：220万～280万元。
清 嘉庆通宝：180万～290万元。
清 咸丰通宝：600万～880万元。
清 咸丰通宝：0.9万～1.8万元。

二、砍价技巧

砍价是一种技巧，但并不是根本性的商业活动，它的目的就是与对方讨价还价，找到对自己最有利的因素。从根本上讲，砍价只是一种技巧，理论上只能将虚高的价格谈下来，但当接近成本时显然是无法真正砍价的。所以忽略钱币的本身来砍价，显然是得不偿失。通常，钱币的砍价主要有这几个方面。

一是品相。钱币在经历了岁月长河之后大多数已经残缺不全，最主要的是锈蚀有的很严重，字迹模糊，更严重

者一大堆钱币黏合在一起，不能分开。但一些好的钱币今日依然是可以完整保存，正如我们在博物馆看到的有些金币，至今依然是熠熠生辉、金光灿灿，闪烁着耀眼的光芒。而准确的观察钱币在品相上的分级，必将成为轮锤砸价的利器。

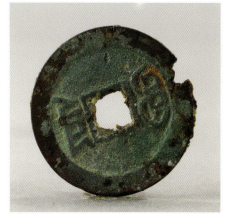
"乾隆通宝"铜钱

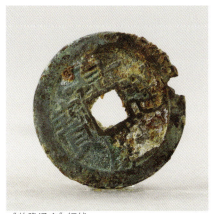
"乾隆通宝"铜钱

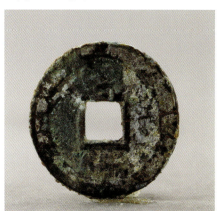
"道光通宝"铜钱·清代

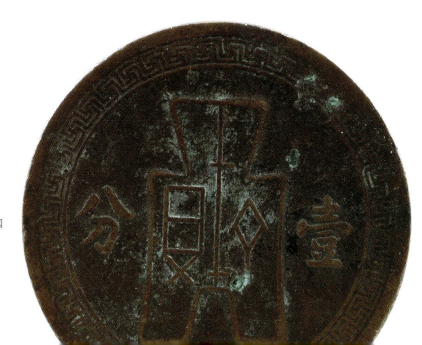
壹分铜钱·民国

二是时代。钱币的时代特征对于钱币的价格影响是决定性的。不同时代有着不同的主流钱币。如新石器时代是贝币;商周时期出现了布币、刀币、圜钱、圆形方孔钱,等等;最终秦国的统一将圆形方孔钱确定为法定货币,统一了货币,至此圆形方孔钱在中国开始了长达2000多年的统治,直至清代结束之后才不再使用。而一个时代有什么样的钱币是一定的,其发行量、珍稀程度、材质等也都是固定的,所以价格也是相对固定,这是砍价的基础。

三是材质。从材质上看,材质是钱币价格的重要砝码。如金币通常情况下比银币要值钱,而银币通常情况下比铜钱要珍贵。但并不绝对,如太平天国铜钱的质地也许不好,是铜钱,而且在铜钱当中铸造也算不上是好的,但是由于稀少,有的价值可能是几百万。

总之,钱币的砍价技巧涉及时代、铸造、大小、珍稀程度等诸多方面,从中找出缺陷,必将成为砍价利器。

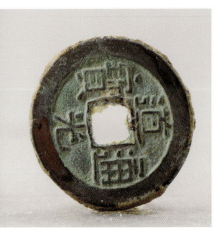
"道光通宝"铜钱·清代

"嘉庆通宝"铜钱

"嘉庆通宝"铜钱·清代

第三节 懂保养

一、清 洗

清洗是得到钱币之后很多人要进行的一项工作，目的就是要把钱币表面及其断裂面的灰土和污垢清除干净。但在清洗的过程当中，首先要保护钱币不受到伤害。一般不采用直接放入水中来进行清洗的方法，因为自来水中的多种有害物质会使钱币受到伤害。通常是用纯净水清洗钱币，待到土蚀完全溶解后，再用棉球将其擦拭干净。遇到未除干净的铜锈，可以用牛角刀进行试探性的剔除。如果还未洗净，请送交文物专业修复机构进行处理，千万不要强行机械剔除，以免划伤钱币。

袁大头·当代高仿

"道光通宝"铜钱·清代

"咸丰通宝"铜钱·清代

"开元通宝"铜钱·唐代

"道光通宝"铜钱·清代

二、修 复

历经沧桑风雨，大多数钱币需要修复。通常钱币的修复比较简单，就是拼接，即用黏合剂把破碎的钱币片重新黏合起来。拼接工作十分复杂，有时想把它们重新黏合起来也十分困难。一般情况下主要是根据共同点进行组合。如根据碎片的形状、铭文等特点，逐块进行拼对，最好再进行调整。对于粘连在一起的铜钱，如两个或者是一堆粘连在一起，通常情况下用醋泡一下就可以了。但不可泡得太久，在粘连过厚难以奏效的情况下，应立刻送到正规的文物修复中心进行专业处理。

三、锈 蚀

古代钱币不论是出土还是传世品都应该有着不同程度的锈蚀。因为，钱币与空气结合会起化学反应，常常形成一种锈蚀。但一般情况下这种锈蚀比较稳定，只是颜色是绿色，而且在钱币表面广泛分布，看起来不太美观，但并不会发展。一般情况下，我们不需要去除掉它，只有在影响到钱币纹饰和铭文的清晰程度时才将其去掉。

四、"粉状锈"

钱币上有"粉状锈"的情况虽然很少见，但对于较为古老的钱币之上也有见。这种锈蚀危害性极大，其特点是连续不断地反应，而且面积会逐渐扩大，深度会不断增加，直至在钱币上形成穿孔，如果不及时进行清理就有可能形成"粉状锈"的扩散，最终使钱币化为乌有，被称为钱币的"癌症"。

"开元通宝"铜钱·唐代

"开元通宝"铜钱·唐代

"道光通宝"铜钱·清代

五、日常维护

钱币日常维护的第一步是进行测量。对钱币的长度、高度、厚度等有效数据进行测量,目的很明确,就是对钱币进行研究,以及防止被盗或是被调换。第二步是进行拍照,如正视图、俯视图和侧视图等,给钱币保留一个完整的影像资料。第三步是建卡。钱币收藏当中很多机构,如博物馆等,通常给钱币建立卡片。卡片登记的内容如名称,包括原来的名字和现在的名字,以及规范的名称;其次是年代,就是这件钱币的制造年代、考古学年代;还有质地、功能、工艺技法、形态特征等的详细文字描述。这样我们就完成了对古钱币收藏最基本特征的记录。第四步是建账。机构(如博物馆)收藏的钱币,通常在测量、拍照、卡片、包括绘图等完成以后,还需要入国家财产总登记账和分类账两种,一式一份,不能复制。主要内容是将文物编号,有总登记号、名称、年代、质地、数量、尺寸、级别、完残程度以及入藏日期等,总登记账要求有电子和纸质两种,是文物的基本账册。藏品分类账也是由总登记号、分类号、名称、年代、质地等组成,以备查阅。

锈蚀铜钱·时代不详

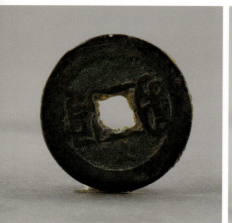

"嘉庆通宝"铜钱·清代　　"道光通宝"铜钱·清代　　"开元通宝"铜钱·唐代

六、相对温度

钱币保养的室内温度也很重要，特别是对于经过修复复原的钱币尤为重要。因为一般情况下黏合剂都有其温度的最高界限，如果超出就很容易出现黏合不紧密的现象。一般库房温度应保持在 20～25 摄氏度，这个温度较为适宜，我们在保存时注意就可以了。

七、相对湿度

钱币在相对湿度上一般应保持在 50% 左右。如果相对湿度过大，钱币容易生锈，对保存钱币不利，同时也不易过于干燥，保管时还应注意根据钱币的具体情况来适度调整相对湿度。

八、除锈方法

"粉状锈"必须剔除，下面简单地为大家介绍一下机械法剔除钱币"粉状锈"的过程。

首先，见到一件锈蚀的钱币，应仔细观察有无"粉状锈"。对于拿不准的铜锈应进行采样，用手术刀将锈剔除一小块放入试管封存起来，送交有关部门检测，以确定是稳定锈还是有害锈。在检测中，还应注意其过程的科学性，做好采样记录，即在采样之前应先绘图。例如，在哪里采的样，图上应有正确的反映，以及锈色等都要有记录。然后，把这些资料全部送交检测部门。只有这样才有可能得出科学的结论。

其次，目前消除"粉状锈"的方法主要有化学法和机械法两种。当前，学术界很少使用化学法来除锈，因其较难把握，且有很大的副作用。例如，许多钱币用化学法除锈后其颜色整体性发生改变。因此，除锈大多采用机械法来进行，使用手术刀和微型打磨机把粉状锈一点点除去，之后用纯净水或医用酒精清洗钱币。

最后，还要将除过锈的钱币进行封护，目的是隔绝空气中的氯离子，使其不再与铜离子产生反映。封护时一般用高分子材料和稀释成2%的丙酮溶液，均匀地刷在钱币上就可以了。高分子材料在短时间内就会在钱币上形成一层薄薄的保护膜，这样就可以在一定程度上防止空气中的氯离子与铜离子再次生成有害锈。

"乾隆通宝"铜钱

"乾隆通宝"铜钱

"咸丰通宝"铜钱·清代

第四节 市场趋势

一、价值判断

价值判断就是评价值。我们所作了很多的工作,就是要做到能够评判价值。在评判价值的过程中,也许一件钱币有很多的价值,但一般来讲我们要能够判断钱币的三大价值,既古钱币的研究价值、艺术价值、经济价值,当然,这三大价值是建立在诸多鉴定要点的基础之上的。研究价值主要是指在科研上的价值,如贝币可以反映出新石器时代人们的商业活动的点点滴滴;王莽时期的钱币反映了王莽疯狂掠夺老百姓的史实,具有很高的研究价值,这些都是研究价值的具体体现。总之,铜钱在历史上犹如一面面镜子折射出历史的沧桑,对于历史学、考古、人类学、博物馆学、民族学、文物学等诸多领域都有着重要的研究价值,日益成为人们关注的焦点。而其艺术价值就更为复杂,铜钱的造型艺术、纹饰、铭文、帝王年号等,都是同时代艺术水平和思想观念的体现。春秋布币,战国圜钱,王莽布币、刀币等更具有较高的艺术价值,而我们收藏的目的之一就是要挖掘这些艺术价值。另外,铜钱具有很

"开元通宝"铜钱·唐代

"乾隆通宝"铜钱

"乾隆通宝"铜钱

"宽永通宝"铜钱·清代

"开元通宝"铜钱·唐代

高的经济价值,其研究价值、艺术价值、经济价值互为支撑,相辅相成,呈现出的是正比的关系,研究价值和艺术价值越高,经济价值就会越高;反之,经济价值则逐渐降低。另外,铜钱还受到"物以稀为贵"、铭文、铸造、年号等诸多要素的影响。其次就是品相,经济价值受到品相的影响,品相优者经济价值就高,反之则低。总之,影响经济价值的因素很多,具体情况我们在收藏时可以慢慢体会,但显然铜钱的经济价值需要综合判断。

二、保值与升值

钱币在中国有着悠久的历史。贝币在新石器时代就是原始人手中的硬通货币;商周时期的布币,战国的圜钱,直至明清的银锭等,都是人们在历史上曾经使用过的货币;自唐宋之后几乎每一个登基的皇帝基本上都铸造了帝王年号钱,以显示自己的统治。

从历史上看,钱币是一种盛世的收藏品。在战争和动荡的年代,人们对于收藏钱币的追求夙愿会降低,而盛世人们对钱币的情结就会高涨,钱币会受到人们追捧,趋之若鹜,特别是近些年来股市低迷、楼市不稳有所加剧,越来越多的人把目光投向了钱币收藏市场。在这种背景之下,钱币与资本结缘,成为资本追逐的对象。高品质钱币的价格扶摇直上,升值数十上百倍,而且这一趋势依然在迅猛发展。

从品质上看，钱币对品质的追求是永恒的。钱币并非都是精品力作，但人们对于钱币的追求源自于对于美好生活的回忆，对财富的期盼、未来的憧憬，切近生活，具有浓郁的生活气息。因此，中国古代钱币具有很强的保值和升值功能。

从数量上看，对于古代钱币而言已是不可再生，特别是一些比较稀少的钱币，在当时发行量就很少，如王莽钱、太平天国钱，等等，具备了"物以稀为贵"的商品属性，具有保值、升值的强大功能。

总之，古钱币的消费市场特别大。一方面是钱币不可再生；另一方面是人们对古钱币趋之若鹜。钱币不断爆出天价，将来"物以稀为贵"局面将越发严重，而钱币保值、升值的功能则会进一步增强。

"道光通宝"铜钱·清代

"开元通宝"铜钱·唐代

"咸丰通宝"铜钱·清代

"嘉庆通宝"铜钱

参考文献

[1] 青海省文物管理处，海南藏族自治州民族博物馆．青海同德县宗日遗址发掘简报[J]．考古，1998(5)．

[2] 福建博物院，美国哈佛大学人类学系．福建东山县大帽山贝丘遗址的发掘[J]．考古，2003(12)．

[3] 安阳市文物工作队．安阳徐家桥村殷代遗址发掘报告[J]．华夏考古，1997(2)．

[4] 北京市文物研究所，北京大学考古文博院，中国社会科学院考古研究所．琉璃河遗址墓葬发掘简报[J]．文物，1990(4)．

[5] 山东省文物考古研究所．山东梁山县东平湖土山战国墓[J]．考古，1999(5)．

[6] 烟台市文物管理委员会，中国社会科学院考古研究所胶东半岛贝丘遗址研究课题组．山东省蓬莱、烟台、威海、荣成市贝丘遗址调查简报[J]．考古，1997(5)．

[7] 中国社会科学院考古研究所安阳工作队．河南安阳市郭家庄东南26号墓[J]．考古，1998(10)．

[8] 乌兰察布博物馆，察右后旗文物管理所．察右后旗种地沟墓地发掘简报[J]．内蒙古文物考古，1990(4)．

[9] 新疆文物考古研究所，哈密地区文物管理所．新疆哈密市艾斯克霞尔墓地的发掘[J]．考古，2002(6)．

[10] 洛阳市文物工作队．洛阳东周王城内春秋车马坑发掘简报[J]．考古与文物，2003(4)．

[11] 天津市历史博物馆考古部．天津市武清县兰城遗址的钻探与试掘[J]．考古，2001(9)．

[12] 怀化市文物事业管理处．湖南溆浦县茅坪坳战国西汉墓[J]．考古，1999(8)．

[13] 广西文物工作队，合浦县博物馆．广西合浦县母猪岭东汉墓[J]．考古，1998(5)．

[14] 老河口市博物馆．湖北老河口市李楼西晋纪年墓[J]．考古，1998(2)．

[15] 绵阳博物馆，绵阳市文物稽查勘探队．四川绵阳市朱家梁子东汉崖墓[J]．考古，2003(9)．

[16] 广西壮族自治区文物工作队．广西北海市盘子岭东汉墓[J]．考古，1998(11)．

[17] 中国社会科学院考古研究所洛阳汉魏故城队．河南洛阳汉魏故城北魏宫城阊阖门遗址[J]．考古，2003(7)．

[18] 山西省考古研究所侯马工作站．山西侯马市虒祁墓地的发掘[J]．考古，2002(4)．

[19] 韦正，李虎仁，邹厚本．江苏徐州市狮子山西汉墓的发掘与收获[J]．考古，2000(4).

[20] 南京市博物馆，南京市栖霞区文化局．江苏南京市尧化镇六朝早期墓[J]．考古，1998(8).

[21] 滕州市文化局，滕州市博物馆．山东滕州市西晋元康九年墓[J]．考古，1999(12).

[22] 扬州博物馆．江苏邗江县姚庄102号汉墓[J]．考古，2000(4).

[23] 广西恭城县文管所．广西恭城县牛路头发现一座东汉石室墓[J]．考古，1998(1).

[24] 中国社会科学院考古研究所，日本奈良国立文化财研究所，中日联合考古队．汉长安城桂宫二号建筑遗址B区发掘简报[J]．考古，2000(1).

[25] 湖南省文物考古研究所，永州市芝山区文物管理所．湖南永州市鹞子岭二号西汉墓[J]．考古，2001(4).

[26] 怀化地区文物管理处，靖州县文物管理所．湖南靖州县团结村战国西汉墓[J]．考古，1998(5).

[27] 开封市文物管理处．河南杞县许村岗一号汉墓发掘简报[J]．考古，2000(1).

[28] 银雀山考古发掘队．山东临沂市银雀山的七座西汉墓[J]．考古，1999(5).

[29] 宁波市考古研究所，奉化市文物保护管理所傅亦民．浙江奉化市晋纪年墓的清理[J]．考古，2003(2).

[30] 洛阳市文物工作队．河南洛阳市第3850号东汉墓[J]．考古，1997(8).

[31] 俞洪顺，梁建民，井永禧．江苏盐城市城区唐宋时期的墓葬[J]．考古，1999(4).

[32] 河北省文物研究所，平山县博物馆．河北平山县西岳村隋唐崔氏墓[J]．考古，2001(2).

[33] 张家口市宣化区文物保管所，等．河北张家口市宣化区发现唐代石棺墓[J]．考古，2003(8).

[34] 郑东．福建厦门市下忠唐墓的清理[J]．考古，2002(9).

[35] 繁昌县文物管理所汪发志．安徽繁昌县闸口村发现一座唐墓[J]．考古，2003(2).

[36] 商丘市文物工作队．河南永城市侯岭唐代木船[J]．考古，2001(3).

[37] 中国社会科学院考古研究所四川工作队，松潘县文物管理所．四川松潘县松林坡唐代墓葬的清理[J]．考古，1998(1).

[38] 临沂市博物馆，等．山东临沂市药材站发现两座唐墓[J]．考古，2003(9).

[39] 厦门大学考古队，等．湖北巴东县罗坪唐代墓葬的清理[J]．考古，2001(9).

[40] 曲江县博物馆，等．广东曲江县发现一座唐墓[J]．考古，2003(10).

[41] 郴州市文物事业管理处，等．湖南郴州市竹叶冲唐墓[J]．考古，2000(5)．

[42] 商丘市文物工作队．河南永城市侯岭唐代木船[J]．考古，2001(3)．

[43] 中国社会科学院考古研究所西安唐城工作队．陕西西安唐长安城圜丘遗址的发掘简介[J]．考古，2000(7)．

[44] 温州市文物处，等．浙江温州市郊正和堂窑址的调查[J]．考古，1999(12)．

[45] 中国社会科学院考古研究所，等，内蒙古文物考古研究所．内蒙古扎鲁特旗浩特花辽代壁画墓[J]．考古，2003(1)．

[46] 常州市博物馆．江苏常州市红梅新村宋墓[J]．考古，1997(11)．

[47] 长岛县博物馆，等．山东长岛县发现宋墓[J]．考古，1998(5)．

[48] 李元章．山东栖霞市慕家店宋代慕侁墓[J]．考古，1998(5)．

[49] 甘肃省文物考古研究所．甘肃天水市王家新窑宋代雕砖墓[J]．考古，2002(10)．

[50] 辽宁省文物考古研究所，岫岩满族博物馆．辽宁岫岩县长兴辽金遗址发掘简报[J]．考古，1999(6)．

[51] 南京市博物馆，雨花台区文化局．江苏南京市戚家山明墓发掘简报[J]．考古，1999(10)．

[52] 浙江省文物考古研究所．杭州雷峰塔地宫的清理[J]．考古，2002(7)．

[53] 吴荣曾．布币．中国大百科全书·博物馆卷[M]．北京：中国大百科出版社，1986．

[54] 姚江波．清代古玩鉴定[M]．杭州：浙江大学出版社，2006．

[55] 吴筹中．中国纸币研究[M]．上海：上海古籍出版社，1998．

[56] 加藤繁．中国经济史考证（第二卷）[M]．北京：商务印书馆，1963．

[57] 昭明，利清．中国古代货币[M]．北京：西北大学出版社，1993．

[58] 中国大百科全书编委会．中国大百科全书·考古卷[M]．北京：中国大百科出版社，1986．

[59] 姚江波．中国古代纸币的产生与没落//三门峡文物考古队．三门峡考古文集[M]．北京：中国档案出版社、时代远东出版社，2001．

[60] 唐石父．中国古代钱币[M]．上海：上海古籍出版社，2001．

[61] 马承源．中国青铜器[M]．上海：上海古籍出版社，1994．

[62] 朱绍侯，张海鹏，齐涛．中国古代史（下）[M]．福州：福建人民出版社，2000．

[63] 吴慧．中国古代商业史（第一册）[M]．上海：中国商业出版社，1983．

[64] 姚江波．古瓷标本[M]．沈阳：辽宁画报出版社，2002．

[65] 文物出版社．中国历史年代简表[M]．北京：文物出版社，1994．

[66] 姚江波．中国古代钱币赏玩[M]．长沙：湖南美术出版社，2006．

HANGJIA
DAINIXUAN

行家带你选